초보자를 위한

이기종의
화조화 길잡이

V. 동백, 국화, 옥잠화

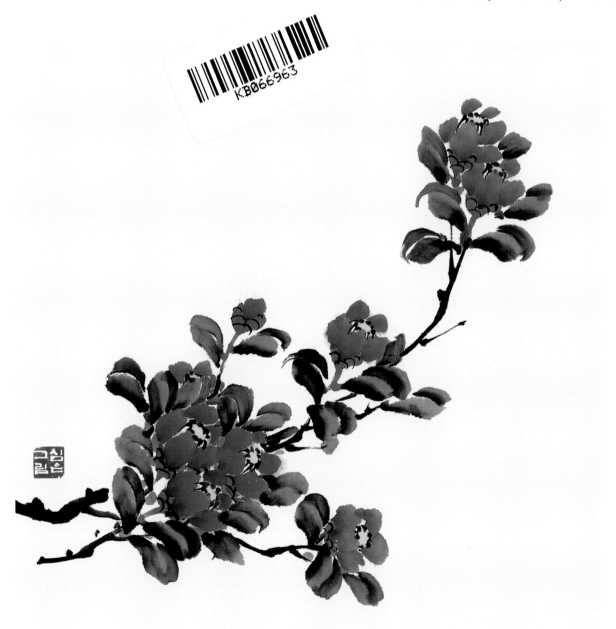

동백, 국화, 옥잠화

동백(冬柏)

꽃말 : 자랑, 진실한 사랑, 겸손한 마음

동백나무는 밑에서 가지가 갈라져서 관목으로 되는 것이 많다. 나무껍질은 회백색이며 잎은 어긋나고 타원형 또는 긴 타원형이다. 잎 가장자리에 물결 모양의 잔톱니가 있고 윤기가 있으며 털이 없다. 꽃은 이른 봄 가지 끝에 1개씩 달리고 적색이다. 꽃잎은 5~7개가 밑에서 합쳐져서 비스듬히 퍼지고 수술은 많으며 꽃잎에 붙어서 떨어질 때 함께 떨어진다. 암술대는 3개로 갈라진다. 열매는 삭과로 둥글고 지름 3~4㎝로서 3실이며, 검은 갈색의 종자가 들어있다. 식물체와 꽃은 관상용으로 하며, 종자에서는 기름을 짠다. 꽃말은 '신중·허세 부리지 않음'이다. 경상남북도·전라남북도·충청남도 중국·일본 등지에 피어있다. 꽃잎이 수평으로 활짝 퍼지는 것을 뜰동백(var.Hortensis)이라 하며 많은 품종이 있다. 백색 꽃이 피는 것을 흰동백(for.Albipetala), 어린가지와 잎 뒷면의 맥 위 및 씨방에 털이 많이 나 있는 것을 애기동백(C. Sasanqua)이라고 한다.

국화(菊花)

노란국화 꽃말 : 실망, 순간의 사랑

흰국화 꽃말 : 정절, 성실, 진실

동양에서는 옛날부터 관상식물로 심었으며 사군자의 하나로 귀한 대접을 받아왔다. 언제부터 국화를 심었는지는 정확하게 알 수 없으나 중국에서 자라던 종류들 중 일부가 일본으로 들어가 많은 품종으로 개량되어 전 세계로 퍼진 것으로 알려지고 있다. 우리나라의 경우 기원은 알려지지 않았으나 〈고려사〉를 보면 고려 의종 (1163) 때 왕궁의 뜰에 국화를 심고 이를 감상했다는 기록이 있어 아마 그 이전부터 국화를 심고 감상했을 것으로 보인다.

2,000여 종이 넘는 품종들이 알려져 있지만, 계속 새로운 품종들을 만들어 정확하게 몇 종류나 되는지 알 수 없다. 이들 품종들은 꽃이 피는 시기와 꽃의 크기 및 생김새에 따라 여러 가지로 나누는데 꽃이 피는 시기에 따라서는 5~7월에 피는 하국(夏菊), 8월에 피는 8월국, 9~11월에 피는 추국(秋菊) 및 11월 하순부터 12월에 걸쳐 피는 한국(寒菊)으로 나눈다. 이런 구분은 주로 꽃꽂이용 국화를 나눌 때 많이 쓰인다. 꽃의 크기에 따라서는 꽃의 지름이 18㎝가 넘는 대국(大菊), 지름이 9~18㎝ 정도인 중국(中菊), 지름이 9㎝가 채 안되는 소국(小菊)으로 나눈다. 꽃의 생김새에 따라 편평한 꽃으로만 된 광판종(廣瓣種), 하나하나의 꽃이 말려 겹쳐진 것처럼 보이며 꽃의 끝이 위로 말려 있는 후판종(厚瓣種), 둥그렇게 말려 관처럼 보이는 꽃으로만 이루어졌으며 끝이 위로 말리는 관판종(管瓣種)으로 나누고 있다.

반 그늘지고 서늘하며 물이 잘 빠지는 흙에서 잘 자라며 가뭄에도 잘 견디나 흙에 물기가 많으면 뿌리가 썩으므로 조심해야 한다. 꽃의 크기가 큰 대국이나 중국 종류들은 화분에 심어 위로 곧추 자라게 하고 소국은 분재를 하거나 한쪽으로만 길게 심는 현애작(懸崖作)을 한다.

국화 옆에서

서 정 주

한 송이의 국화꽃을 피우기 위해
봄부터 소쩍새는
그렇게 울었나 보다

한 송이의 국화꽃을 피우기 위해
천둥은 먹구름 속에서
또 그렇게 울었나 보다.

그립고 아쉬움에 가슴 조이던
머언 먼 젊음의 뒤안길에서
인제는 돌아와 거울 앞에 선
내 누님같이 생긴 꽃이여.

노오란 네 꽃잎이 피려고
간밤엔 무서리가 저리 내리고
내게는 잠도 오지 않았나 보다.

1947년에 발표된 서정주의 대표작품으로 4연 13행의 자유시이다. 1956년 《서정주 시선》에 수록되었다. 계절적으로는 봄, 여름, 가을까지 걸쳐 있고 국화를 소재로 해 창작되었다. 불교의 윤회사상을 바탕으로 중년 여성의 원숙미를 표현했다고 하여 제3연의 '누님'이 중심 모티브가 된다고 하지만 그에 못지 않게 '국화'의 상징성도 중요하다. 이 작품에서 국화가 피어나는 과정을 통하여 한 생명체의 신비성을 감득할 수 있다. 찬서리를 맞으면서도 노랗게 피는 국화는 강인한 생명력으로 표상된다. 봄부터 울어대는 소쩍새의 슬픈 울음도, 먹구름 속에서 울던 천둥소리도, 차가운 가을의 무서리도 모두가 '한 송이의 국화꽃'을 피우기 위해서인 것처럼 '국화'의 상징성은 중요하다. 이 작품의 핵심부가 되는 3연에서 '국화'는 거울과 마주한 '누님'과 극적인 합일을 이룩한다. 지난 날을 자성하고 거울과 마주한 '누님'의 잔잔한 모습이 되어 나타난 '국화꽃'에서 시인은 서정시의 극치를 보여주고 있다.

옥잠화

꽃말 : 기다림, 아쉬움, 추억, 침착함, 조용한 사랑

옥비녀꽃 · 백학선이라고도 한다. 꽃봉오리가 마치 옥비녀(玉簪)처럼 생겨 옥잠화라는 이름이 붙었다.

이제 우리나라에서도 옥잠화 없는 화단을 생각할 수 없을 정도로 전국 어디든 정원이나 공원 등지에 널리 심고 있다. 옥잠화는 하얗게 피는 꽃만 예쁜 것이 아니라 향기도 매혹적이다. 옥잠화 향을 추출하여 만든 국산향수도 있다.

뿌리줄기에서 긴 잎자루에 달린 잎이 많이 모여나온다. 잎몸은 길이 15~22cm, 너비 10~17cm의 타원형, 긴 타원형 또는 달걀 모양의 원형으로서 녹색이고 광택이 있으며 8~9쌍의 맥이 오목하게 들어가 또렷하게 나타난다. 끝이 갑자기 좁아지고 밑은 심장 밑 모양이다. 가장자리는 물결처럼 너울거린다.

8~9월에 순백색으로 꽃이 피는데 잎 사이에서 길게 나온 꽃줄기 끝에 깔때기 모양의 꽃들이 총상 꽃차례를 이루며 달린다. 꽃줄기에는 꽃턱잎이 1~2개 달리는데 밑의 것은 길이 3~8cm이다. 꽃부리는 통 모양으로 긴데 끝이 6개로 갈라져 깔때기처럼 퍼지고 밑은 좁으며 길이는 11cm 안팎이다. 밑 부분에 붙어 있는 수술은 길이가 꽃덮이와 비슷하며 수술과 암술의 끝이 구부러진다. 향기가 짙은 꽃이 저녁에 활짝 피었다가 다음날 아침에 진다.

열매는 9~10월에 세모진 원뿔 모양의 삭과를 맺는데 익으면 3개로 갈라진다. 씨의 가장자리에 날개가 있다. 옥잠화는 종자로도 번식 되지만 씨앗이 달린 다음 바로 추위가 와서 종자가 충실하게 여물지 못해 발아율이 많이 떨어진다. 별도로 종자를 받을 모본들은 비닐하우스 같은 곳에서 기르기도 한다. 씨앗을 뿌리면 꽃이 피기까지 2~3년은 걸린다. 보통은 포기나누기로 번식하는데 이른 봄에 맹아 2~3개씩을 한 포기로 하여 나눠 심으면 이듬해 약 10배 정도로 불어난다.

뿌리줄기는 굵은 편이다. 유사종으로 잎이 더욱 길고 드문드문 달리며 꽃의 통이 좁은데다 열매를 맺지 못하는 것을 긴옥잠화라 한다. 관상용·밀원·식용·약용으로 이용된다. 어린잎은 나물로 먹는다. 약으로 쓸 때는 탕으로 하거나 생즙을 내어 사용한다.

주로 심장과 간장 질환에 효험이 있다.

붕루(혈붕), 소종양, 옹저, 유종, 운폐, 이노, 인후염·인후통, 임파선염, 중독, 출혈, 토혈 등에 효능이 있다고 한다.

옥비녀처럼 생긴 이 꽃은 여름의 끝자락에 피어 가을의 시작을 알린다. 건들바람에 꽃잎이 흔들리고 그렇게 세월은 간다.

사연 없이 피고 지는 꽃이 어디 있으랴. 옥잠화에게도 애틋한 전설이 있다. 옛날 중국의 석주(石州)라는 곳에 한 목동이 살았다. 첩첩산중 시골마을에서 소를 키우며 사는 그는 무료함을 달래려고 늘 피리를 불었다. 피리 부는 솜씨는 일취월장하여 어느 듯 달인의 경지에 오르게 되었다. 그의 피리 소리에 취해 소와 산짐승, 새들도 귀를 기울이고 춤을 추었다. 그의 피리소리는 산으로 들로 강으로 퍼져 나갔고 마침내 하늘에까지 울려 퍼졌다.

보름달이 휘영청 뜬 어느 여름날 밤 목동은 여느 때처럼 뒷산에 올라 피리를 불었다. 그 때 문득 보라색 구름이 갈라지면서 영롱한 빛이 감돌더니 하늘로부터 선녀가 내려왔다. 선녀는 피리 소리가 너무 아름다워서 직접 듣고 싶어서 인간세상으로 내려왔다고 했다.

목동은 자신의 피리솜씨를 알아주는 선녀를 위해 정성을 다해 혼신(渾身)의 연주를 했다. 피리소리에 취한 선녀는 새벽에 되어서야 자리에서 일어났다. 하늘로 올라가면서 선녀는 고마움의 정표(情表)로 머리에 꽂은 비녀를 뽑아 목동에게 주었다. 그러나 선녀의 황홀한 자태에 눈이 부신 목동은 비녀를 땅에 떨어트리고 말았다. 비녀가 떨어져 깨진 자리에는 비녀를 빼닮은 꽃이 피었다.

비녀는 여자의 쪽머리가 풀어지지 않도록 꽂는 장식품이다. 그 모양이 남근처럼 생긴 비녀는 예전에는 남자를 경험한 여자, 즉 기혼녀만이 꽂을 자격이 있었다. 따라서 비녀는 여성의 지아비에 대한 사랑과 정절을 상징한다. 여성의 비녀를 잃거나 빼서 주면 정절을 포기하거나 몸과 마음을 허락하는 징표(徵表) 여겼다.

■ 일러두기
1. 그림의 순서는 ①, ②, ③……으로 표현하였다.
2. 그리는 순서는 1, 2, 3……으로 표현하였다.
3. →(화살표)는 붓의 진행방향(운필)을 나타냈다.
4. →○는 ○표 부분을 설명하기 위한 표시다.
5. ---- (점)선 또 ——(실)선은 대칭을 표시한 것이다.
6. ※ 표시는 중요한 설명을 곁들일 때, 참고 뜻으로 사용하였다.
 ※ 모든 획의 짙은 부분이 붓의 끝부분이다.

① 주홍 ② 연지 ③ 연지 / 주홍

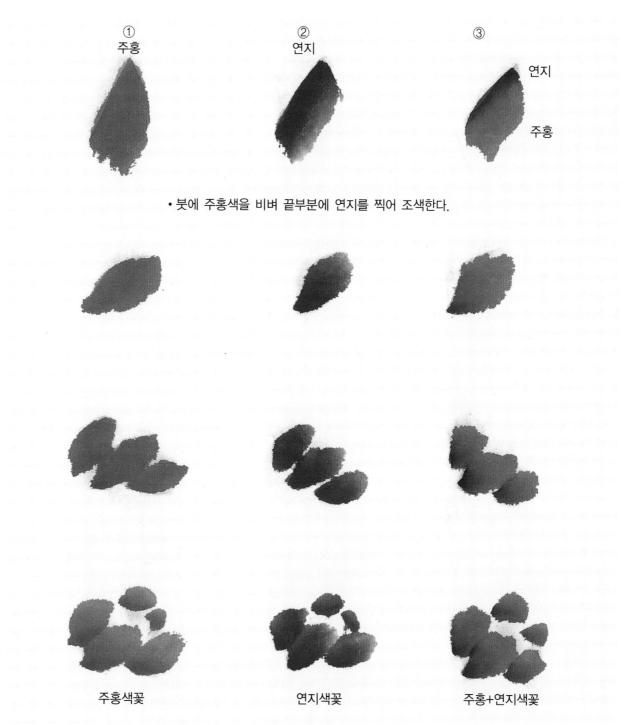

• 붓에 주홍색을 비벼 끝부분에 연지를 찍어 조색한다.

주홍색꽃 연지색꽃 주홍+연지색꽃

※ 연수하는 동백꽃은 겹꽃(겹동백)이 아닌 홑꽃을 그리는 방법이다.

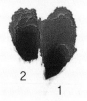

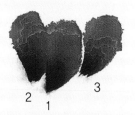

2와 3의 획은 1보다 약간 위에 그린다.

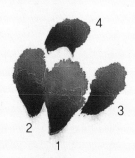

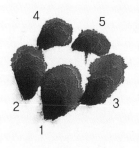

4, 5는 짙은 부분(붓끝)이 1쪽을 향하도록 한다.

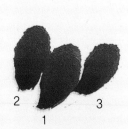

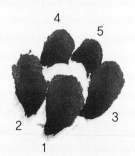

• 4, 5획은 1과 2 · 1과 3 사이에 그려야 한다.
• 앞쪽에 3획을 그릴 때는 1획의 방향이 꽃이 향한 방향이다.

※동백꽃은 꽃잎이 다섯장으로 보이지만 통꽃으로 다섯 갈래로 나뉘어져 있으며 질 때는 한꺼번에 떨어진다.

 꽃의 방향

위를 보는 꽃 그리기

1

2 1 3

4 5
2 3
1

1, 2, 3획을 먼저 그리고 4, 5획 그리기

1

1 2

4 5
3
1 2

1, 2획을 먼저 그리고 3, 4, 5획 그리기

약간 옆으로 보는 꽃 그리기

1

2
1 3

2 4
5
1
3

1, 2, 3획을 먼저 그리고 4, 5획을 사이에 그린다.

1

1
2

3
4
1 5
2

1, 2획을 먼저 그리고 3, 4, 5획을 사이에 그린다.

※ 1, 2, 3획을 그리고 4, 5획을 그릴 때는 그 사이에 그리고,
　 1, 2획을 그리고 3, 4, 5획을 그릴 때는 1, 2획 밖에 한획씩(3, 5획), 그리고 사이에 한획(4획)을 그린다.

 수술 그리기(꽃을 보는 방향과 수술 그리기)

꽃을 보는 방향 (1번 획이 작을수록 수술이 많이 보인다.)

수술이 보이지 않는다.

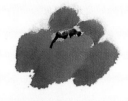
조금 보이므로 한두 점으로 표현

뒤쪽 편의 수술만 보인다.

뒤와 양쪽가에도 보이게 그린다.

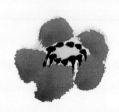
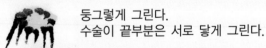
둥그렇게 그린다.
수술이 끝부분은 서로 닿게 그린다.

위에서 내려다 보는 꽃의 수술은 사방으로 펼쳐 그린다.

※ 수술은 고기잡이 통발을 세워 놓은 듯이 위쪽은 좁고 아래쪽은 넓은 모양으로 그린다.
끝부분은 꽃가루 등으로 노랗지만 몸통은(아랫부분) 하얗다.

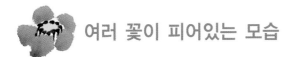 여러 꽃이 피어있는 모습

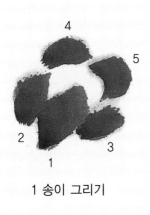

1 송이 그리기

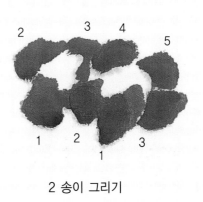

2 송이 그리기

멀리 있는 꽃잎(뒷부분만 그려도 겹쳐있는 것처럼 보인다)

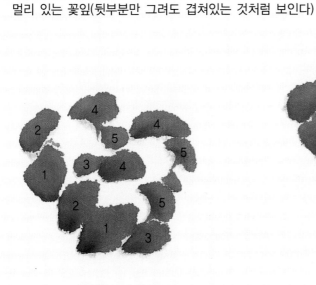

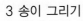

3 송이 그리기

여러 송이 겹쳐 그리기

※ 여러 꽃이 한곳에 피어있는 모습을 그릴 때는 뒤에 있는 꽃의 꽃잎은 뒷부분(멀리 있는 꽃잎 – 그림에서 4, 5)만 그려 표현할 수 있다.

 ## 여러개의 꽃이 겹쳐있는 그림

같은 모양으로 그렸더라도 수술이나 잎의 표현을 다른 곳에 하면 다른 모양이 된다
(왼편과 오른편은 꽃잎을 똑같이 그렸지만 수술은 다르게 그렸기 때문에 다른 모양이 됐다)

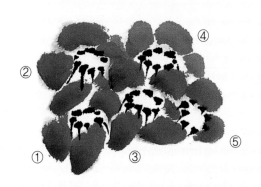
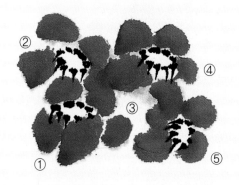

왼편 그림 ③부분은 수술을, 오른편 그림 ③부분은 잎을 그려
꽃잎은 같은 모양이더라도 꽃의 수나 전체 모양이 달라진다.

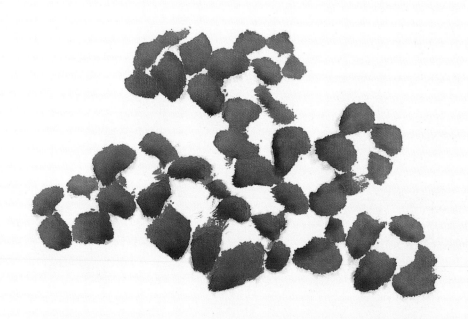

여러개의 꽃을 한곳에 그릴 때는 모양이나 방향을 다양하게 그려야 한다.

※ 꽃의 방향에 따라 수술의 방향이 다르게 표현돼야 한다.

 꽃받침 그리기(보는 방향에 따라)

• 꽃받침은 꽃의 핀 정도나 꽃을 보는 방향에 따라 보이는 정도가 다르므로 잘 관찰해보고 그려야 한다.

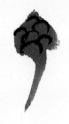

맺혀있는 꽃의 꽃받침 그리기

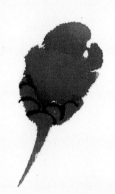

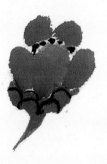

꽃을 보는 방향에 따라 꽃받침의 크기를 다르게 표현해야 한다.

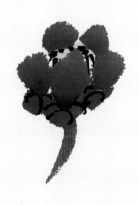

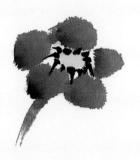

정면으로 그린 꽃은 꽃받침을 그릴 수 없다.

❚ ※ 정면을 보고 그린 꽃은 주변에 잎을 그려야 하나 줄기를 그리면 다소 어색해 보인다(하단 오른편 경우).

 맺혀있는 꽃과 꽃받침

 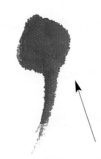 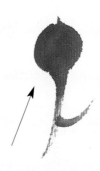

꽃대를 꽃봉오리에서 잠시 멈추었다 내려 그린다.

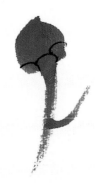 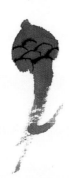

꽃받침은∧위로 활처럼 그린다.

잎자루도 잠시 멈추었다 그린다.

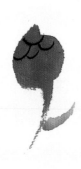 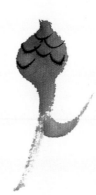 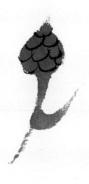

※ ∪아래로 활처럼 표현하는 화가도 있으나 잘못 표현 한 것이다.

※ 꽃받침을 많이 그리는 것보다 〈 〉

생략하며 적게 그리는 것이 〈 〉 획의 힘조절이나 발묵의 효과를 잘 나타낼 수 있어 좋다.

 ## 꽃이 점점 피어나는 모습

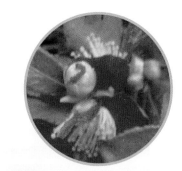

꽃이 점점 피어나는 모습을 꽃받침의 펼쳐지는 모양과

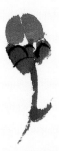　　　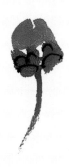　　　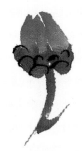

빨간 꽃잎이 나오는 정도로 나타낸다.

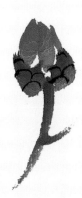　　　　　　　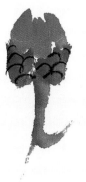

꽃잎을 2획 또는 3획으로 표현하며 점점 피어나는 모습을 나타낸다.

※ 꽃잎을 먼저 표현하거나 꽃받침을 먼저 표현하거나 관계없다.

 잎과 나무와 꽃봉오리의 조색

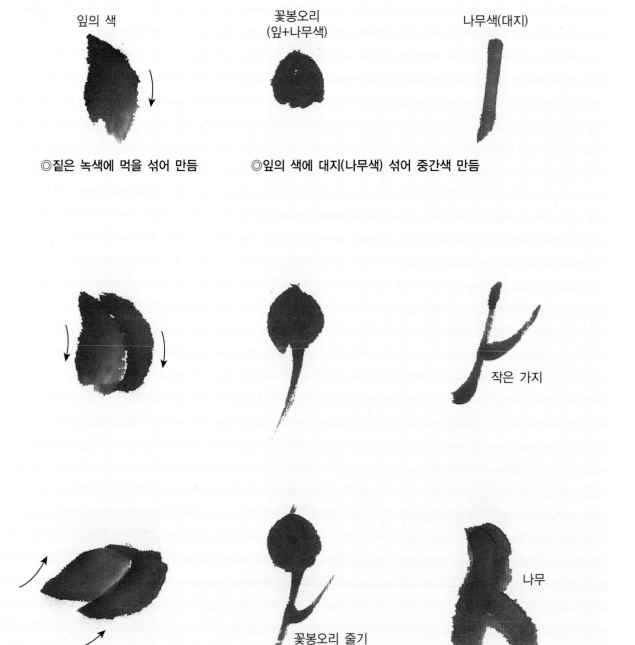

잎의 색

꽃봉오리
(잎+나무색)

나무색(대지)

◎짙은 녹색에 먹을 섞어 만듬

◎잎의 색에 대지(나무색) 섞어 중간색 만듬

작은 가지

나무

꽃봉오리 줄기

※ 흔히 작품에서의 고목과 가지는 먹을 많이 사용한다.

※ 흔히 나무색이라는 것을 회사에 따라 '대지' 또는 '대저' '대자' 등으로 조금씩 다르게 색이름을 표현하고 있다.
그러나 대지보다 대저, 대자가 더 붉은색이다.
◎**잎의 조색** – 짙은 녹색에 먹을 섞어 잎의 색을 만든다.
◎**꽃봉오리와 줄기 잎자루의 조색** – 잎의 조색후 대지(나무색)를 조금 섞어 중간색을 만든다.

 # 나뭇잎 그리기

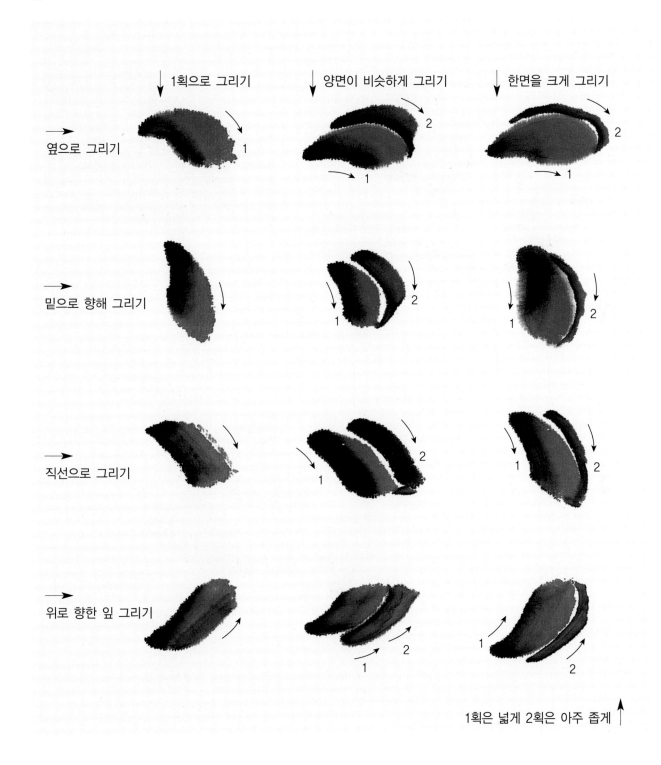

1획으로 그리기 양면이 비슷하게 그리기 한면을 크게 그리기

옆으로 그리기

밑으로 향해 그리기

직선으로 그리기

위로 향한 잎 그리기

1획은 넓게 2획은 아주 좁게

※ 잎의 모양도 보는 방향이나 보이는 면에 따라 다양하게 표현해야 한다.

※ 1획과 2획 사이를 아주 좁게 띄어 그리면 번지면서 잎의 앞쪽과 뒤쪽이 겹쳐져 보인다.

※ 잎의 획과 획 사이에 잎맥을 그리는 경우도 있다.

 한 송이 꽃과 줄기, 잎

◎잎맥을 생략할 경우

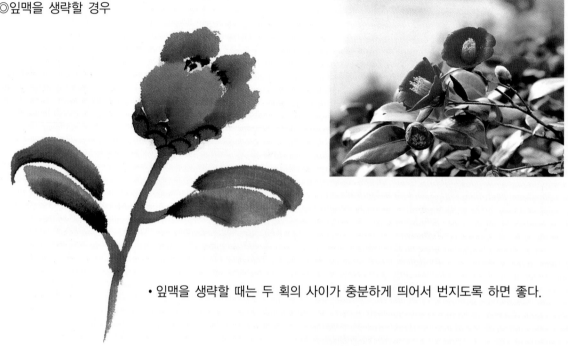

• 잎맥을 생략할 때는 두 획의 사이가 충분하게 띄어서 번지도록 하면 좋다.

◎잎맥을 그릴 경우

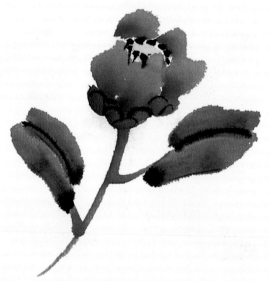

잎의 두 획이 붙어(번져서 이어짐) 표현되었을 경우 한 획으로 보인다.
이때는 잎맥을 그려 넣는 것이 좋다.

 두 세송이 꽃과 잎

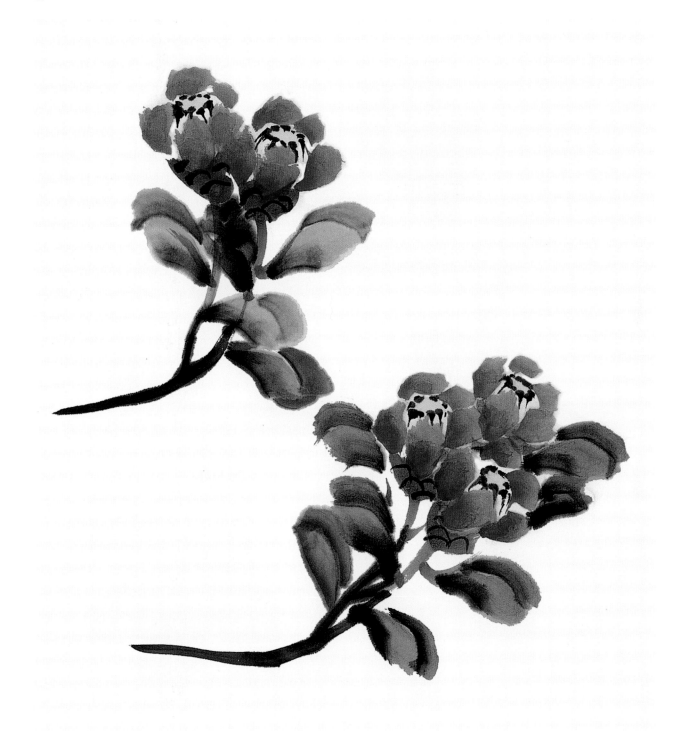

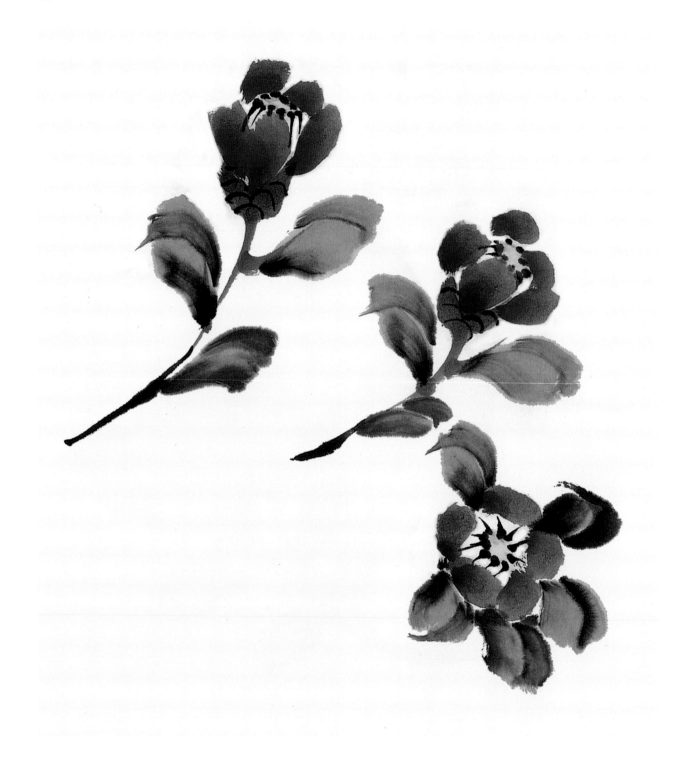

※ 꽃의 보는 방향에 따라 꽃대(줄기) 나뭇잎의 위치를 살펴 보자.

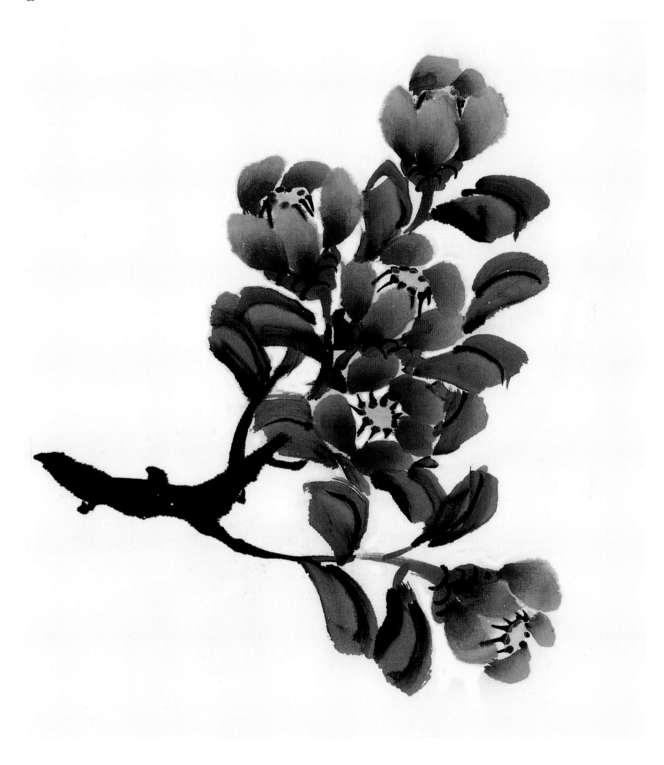

여러 꽃송이와 잎

※ 꽃과 잎이 겹쳐 보이는 표현을 해보자.

 ## 가지와 잎

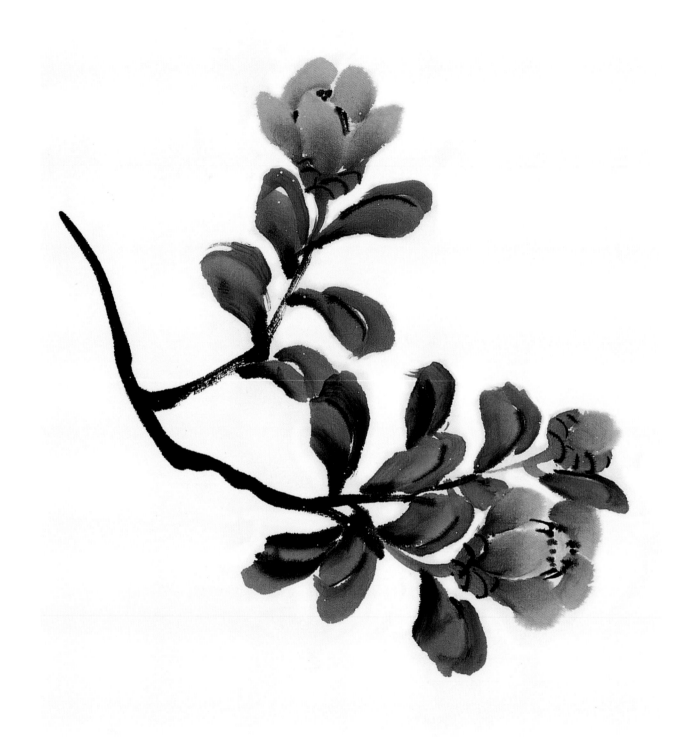

※ 동백꽃의 잎은 가지의 끝부분에 있다.

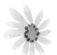 # 국화 그리기(들국화 1) (몰골법)

꽃잎 그리기

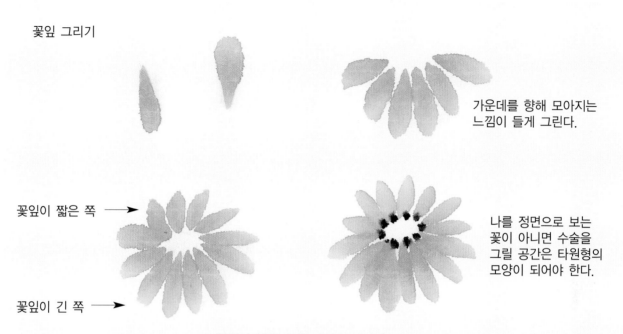

가운데를 향해 모아지는
느낌이 들게 그린다.

꽃잎이 짧은 쪽 →

꽃잎이 긴 쪽 →

나를 정면으로 보는
꽃이 아니면 수술을
그릴 공간은 타원형의
모양이 되어야 한다.

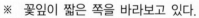

※ 꽃잎이 짧은 쪽을 바라보고 있다.

꽃잎이 긴 쪽에서
줄기가 나온다.

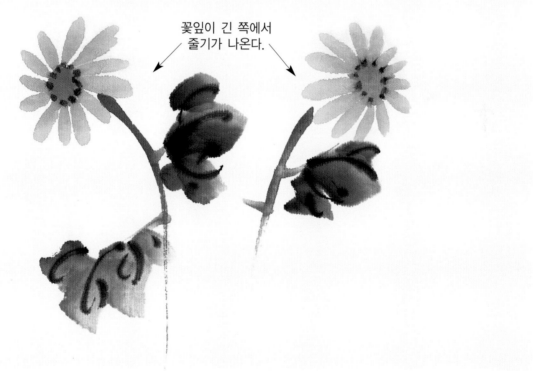

※ 모든 꽃은 꽃이 보는 방향과 정반대 쪽에서 꽃받침 또는 꽃자루, 줄기가 꽃과 이어진다.
※ 꽃잎의 색은 여러가지 색을 선택해서 그려보자.

대칭으로 그리기

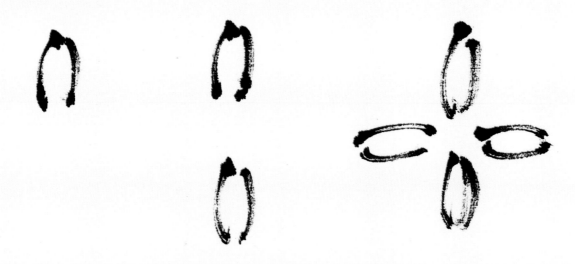

가운데 꽃술부분을 남기고 사방으로 꽃잎을 그린다.
꽃잎의 입필, 수필 부분에 힘주어 그리면 좋다.

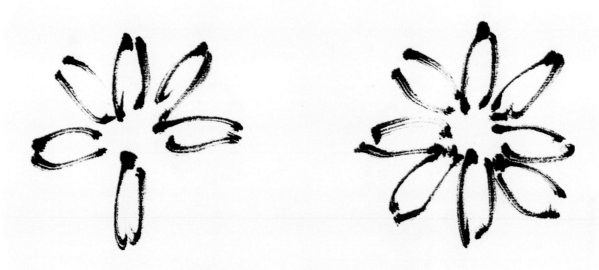

가운데 꽃술부분을 남기고 팔방으로 꽃잎을 그린다.

※ 대칭으로 그릴 경우 잎의 수가 정해져 있다.

 들국화 3(백묘법)

비대칭으로 그리기

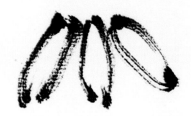 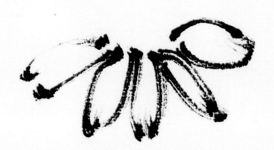

한쪽에서 부터 그려간다.

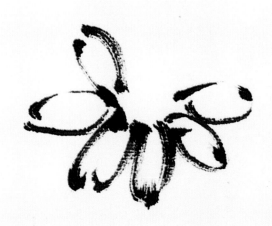 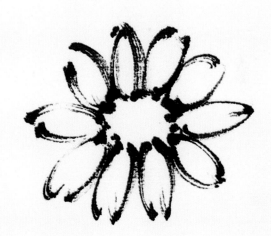

꽃술부분이 동그랗거나 약간 타원형이다.

※ 비대칭으로 그려야 자연스럽다.

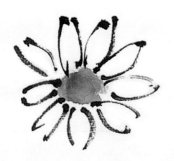 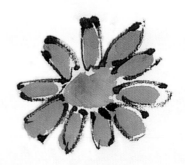

꽃을 백묘법으로 그린후 색을 넣어 보자.

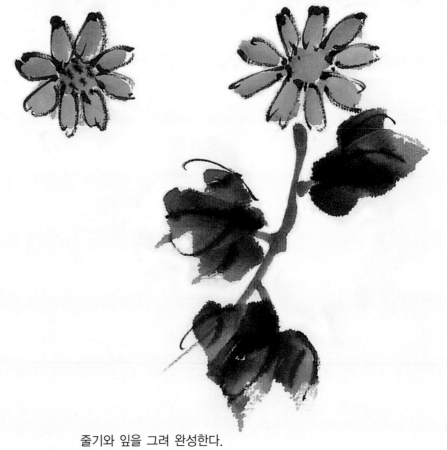

줄기와 잎을 그려 완성한다.

※ 구륵법 : 선으로 먼저 그리고 색을 칠하므로 선이 번지지 않음

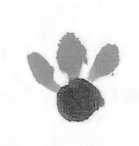

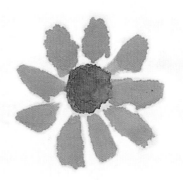

몰골법으로 그림을 완성한다.

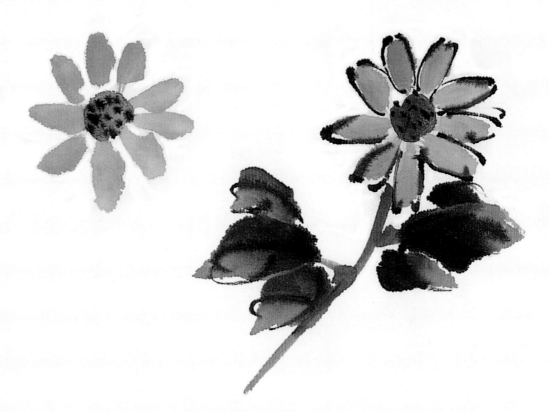

꽃잎이 마르기전에 꽃잎의 윤곽선을 그려 번지는 효과를 표현한다.

※ 선염법 : 몰골법으로 그리고 마르기전에 윤곽선을 그리므로 번지는 효과가 있다.

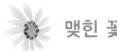

① 위를 향한 꽃봉오리 그리기

획이 모아지는
부분이 꽃의 위를
향하도록 그린다.

꽃받침을 밑 쪽에만
3~4개 찍는다.

② 나를 향한 꽃봉오리 그리기

획이 모아지는 부분이
꽃의 가운데로
오도록 그린다.

꽃받침을 밑이나 위에도
찍을 수 있다.
(획이 모아지는 중심이 어디에 오느냐에 따라 꽃받침을 위에까지도 찍을 수 있다.)

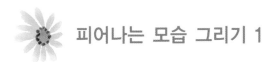 피어나는 모습 그리기 1

맺혀있는 모습을 그리고 꽃잎을 하나 둘씩 더해간다.

꽃이 피어있는 정도에 따라 꽃잎을 그려 넣는다.

※ 좌우 꽃잎수가 같거나 대칭으로 그리면 좋은 표현이 아니다.

속에 꽃잎이 겹쳐 있는 모습을 그리고 겉에 꽃잎을 하나 둘씩 그려간다.

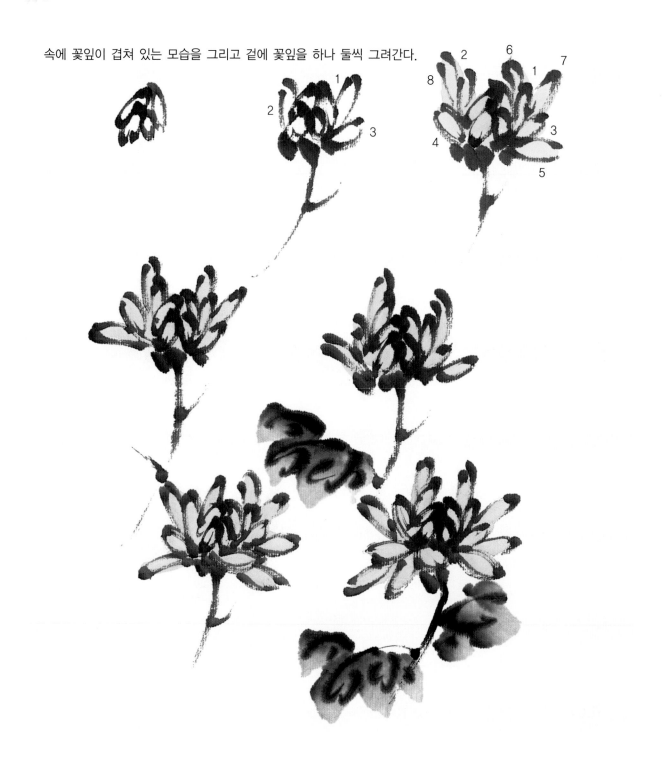

※ 앞의 (1) P 20과 위의 (2) P 21의 피는 정도 표현은 (1)은 많이 피지 않은 꽃을 (2)는 좀 많이 피어있는 모습을
나타낼 때 사용하면 좋다.

꽃자루를 기준으로 양쪽으로 꽃잎이 대칭으로 그려진 그림을 좋은 그림이라 할 수 없다.

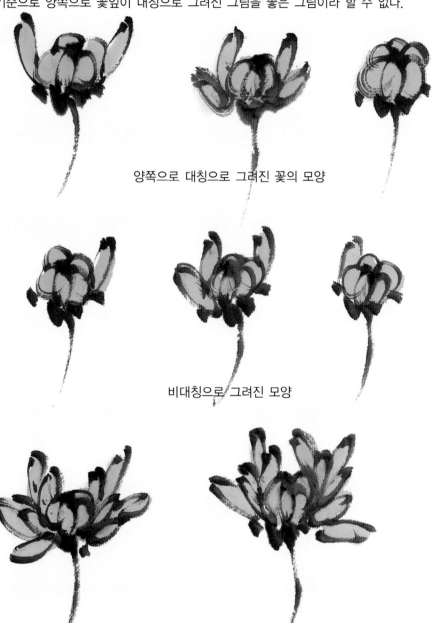

양쪽으로 대칭으로 그려진 꽃의 모양

비대칭으로 그려진 모양

좌우를 비교하여 꽃이 한쪽이 더 많이 피고 한쪽은 덜 피어 있게 표현해야 한다.

 꽃의 대칭과 비대칭의 비교 2

대칭인 그림 　　　　　　　　비대칭인 그림

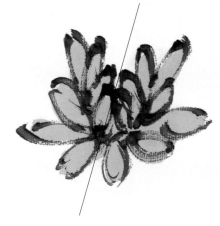
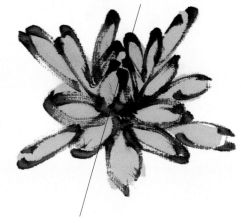

대칭인 그림 　　　　　　　　비대칭인 그림

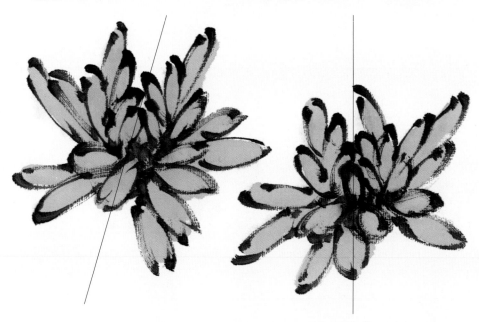

※ 꽃을 그리다 보면 습관적으로 꽃잎이 대칭인 그림이 자주 그려진다. 이런 경우는 국화잎을 그릴때 잎이 꽃을 기준으로 대칭이 되지 않도록 주의해야 한다.

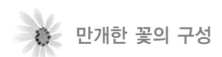 **만개한 꽃의 구성**

잎이 그려져야 할 공간을 생각하고 꽃을 그려야 한다.

잎이 들어갈 공간

※ 만개한 꽃을 그릴 때는 꽃잎의 농·담, 대·소, 광·협, 장·단, 꽃잎이 보이는 방향 등 세심한 주의와 꽃잎의
 사이에 국화잎을 그릴수 있게 공간이 있어야 한다. 꽃을 동그라미 같이 그려서는 안된다.

꽃받침을 먼저 그린다.

꽃받침은 안으로 모아지도록 3획 또는 4획으로 그린다.

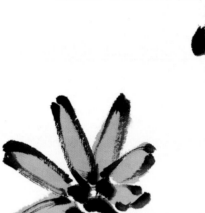

꽃자루를 그릴때는 약간 멈췄다
번지는 정도를 보고 그어 내린다.

꽃자루 반대편 꽃잎은 길게
꽃자루쪽 꽃잎은 짧게 그린다.

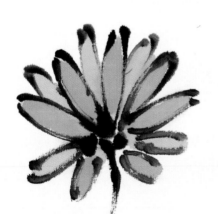

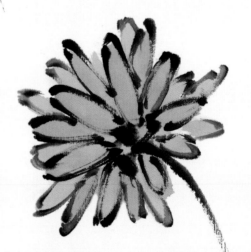

꽃잎과 꽃잎 사이에 숨어있는(뒷편) 꽃잎을 그린다.

사이 사이에 꽃잎을 그리되 동그랗게 그리면 좋지
않다. 채색을 할때도 뒤쪽 꽃잎은 연한색으로 하여
원근이 나타나도록 하면 좋다.

 뒤에서 보고 그리기 2

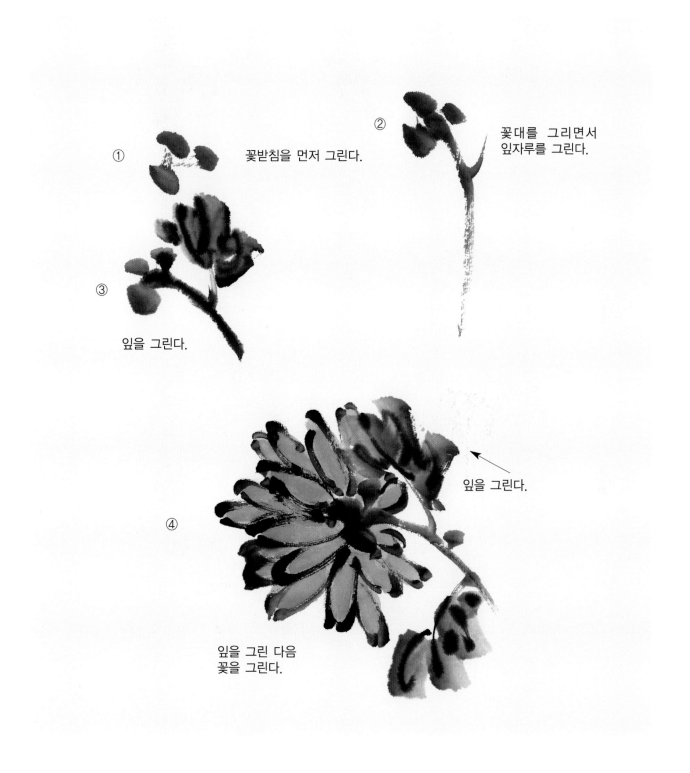

① 꽃받침을 먼저 그린다.

② 꽃대를 그리면서 잎자루를 그린다.

③ 잎을 그린다.

④ 잎을 그린다.

잎을 그린 다음 꽃을 그린다.

※ 잎을 먼저 그리고 꽃을 그릴 경우 잎에 가려진 꽃을 표현하게 된다.

 ## 꽃잎을 둥그렇게 표현하기

1획과 2획으로 꽃잎을 둥근 원에 가깝게 그린다.

꽃잎의 크기가 거의 같이 그려진다.

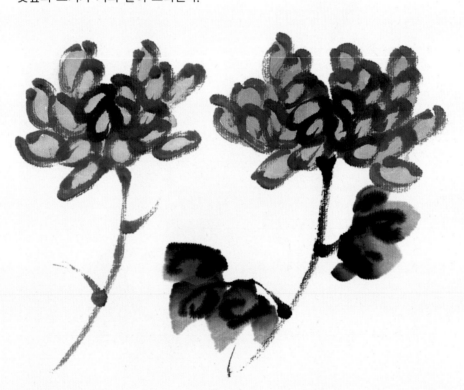

※ 이 표현 방법으로 그리는 경우 꽃잎의 크기가 모두 비슷하다.
※ 꽃이 매우 크고 탐스러운 표현 방법이다.

 # 꽃잎을 타원형으로 표현하기

길쭉한 타원형 꽃잎 표현하기

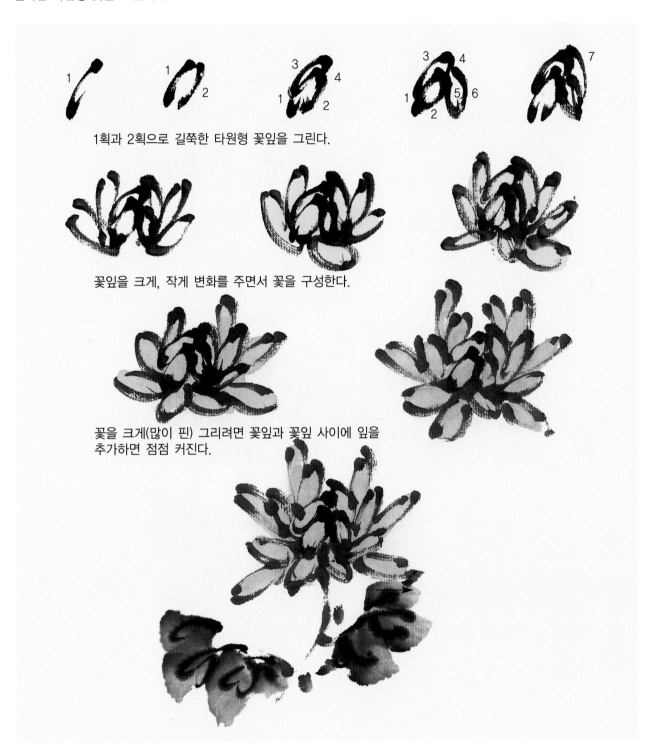

1획과 2획으로 길쭉한 타원형 꽃잎을 그린다.

꽃잎을 크게, 작게 변화를 주면서 꽃을 구성한다.

꽃을 크게(많이 핀) 그리려면 꽃잎과 꽃잎 사이에 잎을
추가하면 점점 커진다.

※ 대부분 이 방법으로 국화를 많이 그린다.

 ## 꽃잎을 길쭉하게 그리기

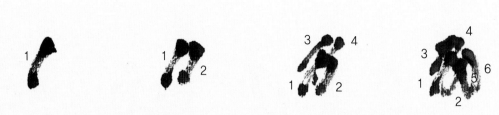

꽃잎 선을 직선에 가깝게 그리며 입필, 수필 부분에 힘을 많이 준다.

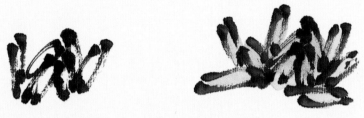

꽃잎의 길이, 넓이등 변화를 주면서 꽃을 구성해 보자.

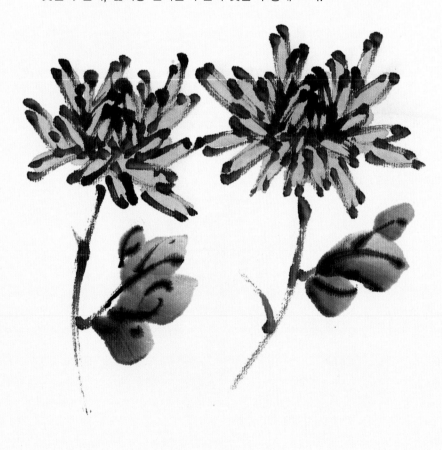

※ 이런 표현 방법은 획이 강해보여 꽃이 부드러운 느낌보다는 문인화 풍의 문기 있는 좋은 표현법이다.

 꽃잎을 △(세모)형으로 표현하기

1획과 2획의 입필 부분은 만나게 하고 수필 부분에서는 서로 당겨서 만나게 그린다.

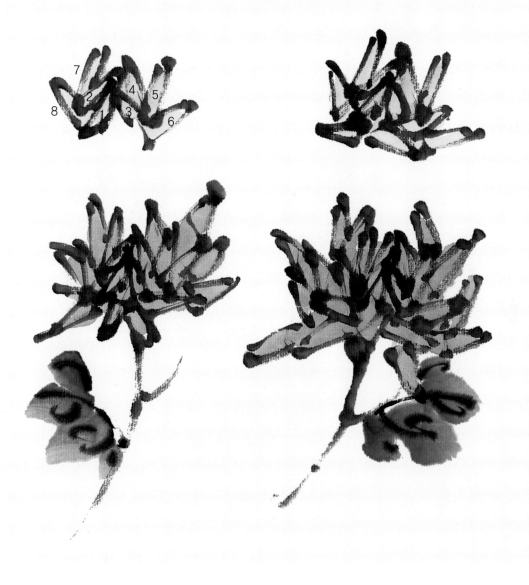

※ 이런 표현 방법은 1획과 2획의 꽃잎 표현시 입필부분은 가깝게 수필부분은 좀 멀게 하여 수필부분은 서로 안
 쪽으로 당기면서 그린다. 꽃이 약간 날카로운 느낌이 있으나 필력이 강함을 알 수 있다.

 펼쳐진 꽃 그리기

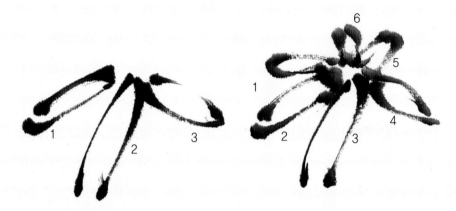

먼저 맨위에 있는 꽃잎을 그린다. 꽃잎 그리는 순서는 습관에 의하기 때문에 중요하지 않다.

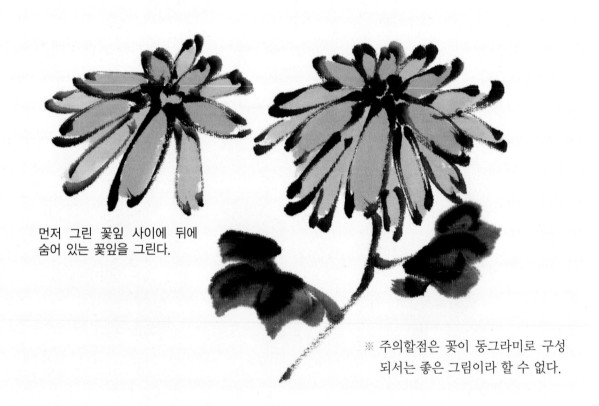

먼저 그린 꽃잎 사이에 뒤에
숨어 있는 꽃잎을 그린다.

※ 주의할점은 꽃이 동그라미로 구성
되서는 좋은 그림이라 할 수 없다.

대칭으로 그리라는 안내서가 있으나 먹색이나 꽃의 모양 등을 고려해 볼때
좋은 방법은 아니다.

 옆으로 보이는 꽃 그리기

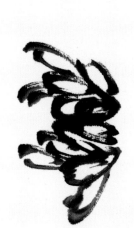

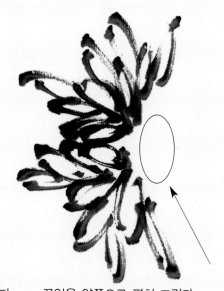

처음 꽃을 그리는 순서는 다른 꽃과 같이 그린다.

꽃잎을 양쪽으로 펼쳐 그린다.
(만개한 꽃을 그리면서 꽃받침 부분을 비워둔다.)

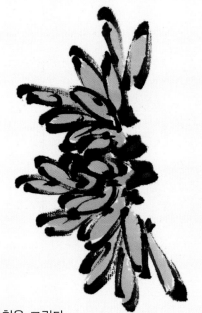

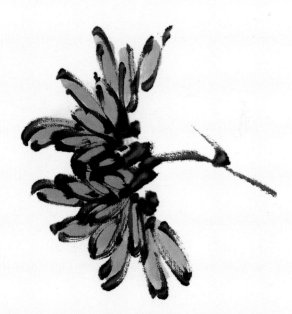

꽃받침을 그린다.

꽃자루, 잎자루, 잎을 그린다.

 ## 위에서 내려다 보고 그리기

아직 피지 않은 꽃잎을
가운데가 중심이 되게 그린다.

중심을 기준으로 주변꽃잎은
둥글게 구성한다.

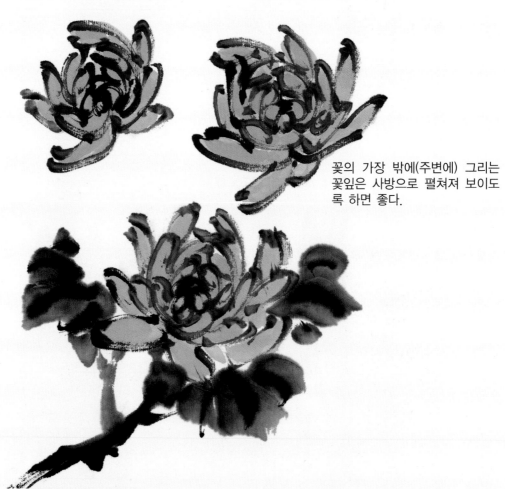

꽃의 가장 밖에(주변에) 그리는
꽃잎은 사방으로 펼쳐져 보이도
록 하면 좋다.

중심은 꽃잎이 피지 않은 상태로, 점점 밖으로 그릴수록 중심을 기준으로
둥글게 보이도록 꽃잎을 그려준다.

 보는 위치에 따라 다르게 그리기

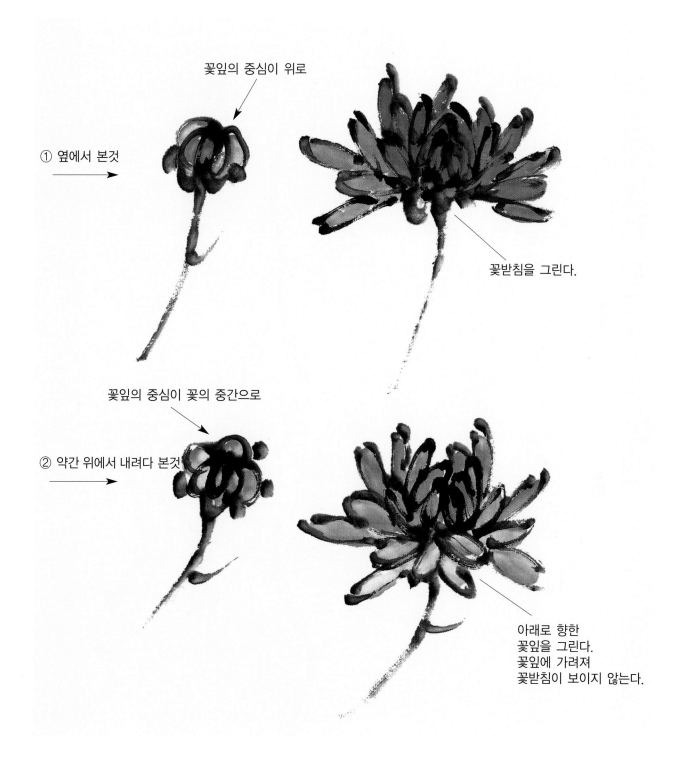

꽃잎의 중심이 위로

① 옆에서 본것

꽃받침을 그린다.

꽃잎의 중심이 꽃의 중간으로

② 약간 위에서 내려다 본것

아래로 향한
꽃잎을 그린다.
꽃잎에 가려져
꽃받침이 보이지 않는다.

※ 맺힌 꽃의 경우 위①은 꽃받침을 밑에만 그리고, 아래②의 경우는 아래, 옆에, 윗쪽에도 그릴수 있다.

 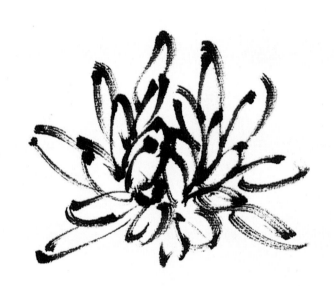

속 꽃잎이 2장씩 감싸 그린 경우 작은 꽃이 핀다.

 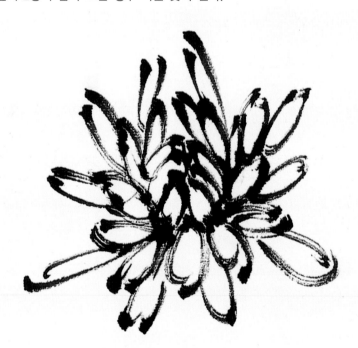

속 꽃잎이 3장씩 감싸 그린 경우 큰꽃이 된다.

비대칭 대국 그리기

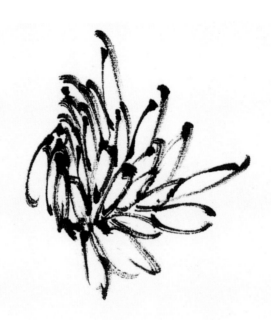

한쪽부터 그리기 시작한다.

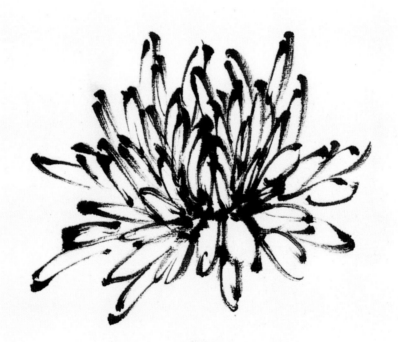

반대편을 그려 꽃송이를 마무리 한다.

※ 한쪽 방향을 먼저 그리고 다른 방향(반대 방향)을 그리면 대칭이 될수 없다.

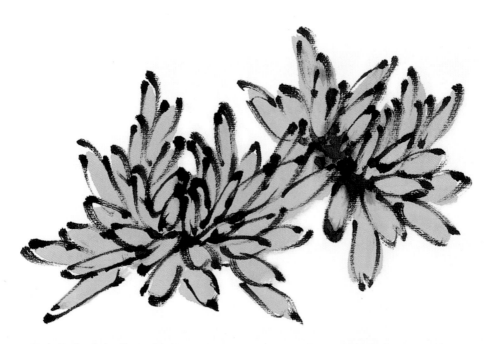

꽃과 꽃이 겹쳐 있는 표현

꽃과 꽃 사이에 잎이 세겹으로 겹쳐 있는 꽃 그리기

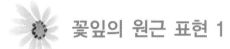

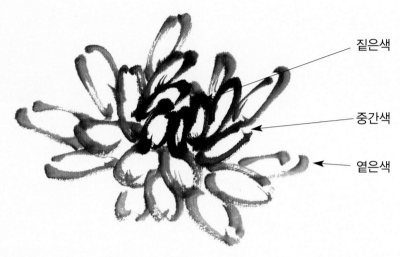

짙은색

중간색

옅은색

조묵을 잘하여(붓끝을 짙게 하여) 안쪽부터 그려 나가면 밖의 꽃잎은 자연히 연하게 표현되며
원근표현이 자연스럽다.

위의 조묵에서와 같이 조색에서도 약간의 농담을 조절하여 채색하면 꽃의 안쪽과
주변 꽃잎의 색이 자연스럽게 원근이 나타난다.

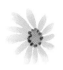 **실국화 그리기(꽃잎을 2획으로)**

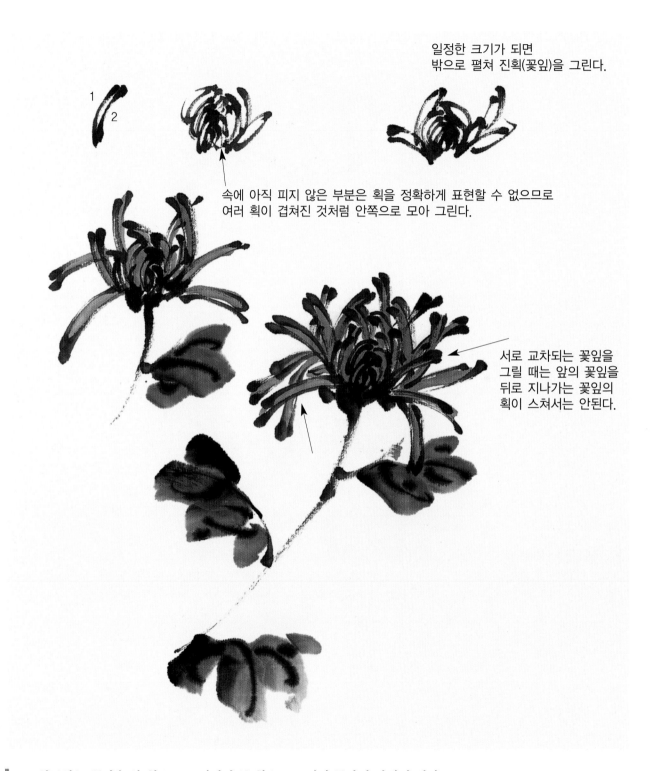

일정한 크기가 되면
밖으로 펼쳐 진획(꽃잎)을 그린다.

속에 아직 피지 않은 부분은 획을 정확하게 표현할 수 없으므로
여러 획이 겹쳐진 것처럼 안쪽으로 모아 그린다.

서로 교차되는 꽃잎을
그릴 때는 앞의 꽃잎을
뒤로 지나가는 꽃잎의
획이 스쳐서는 안된다.

※ 실국화는 꽃잎을 한 획으로 그리기와 두 획으로 그리기 두가지 방법이 있다.

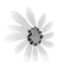 # 실국화 그리기 (꽃잎을 1획으로)

아직 피지 않은 꽃잎이라서
작고 엉켜있는듯 그린다

점점 길게 꽃잎을 그린다

꽃잎이나 꽃잎의
간격과 길이를 조절하여 그린다.

뒤편이나 밑으로
처진 꽃잎도 그린다.

정면에서 본 모양

측면에서 본 모양

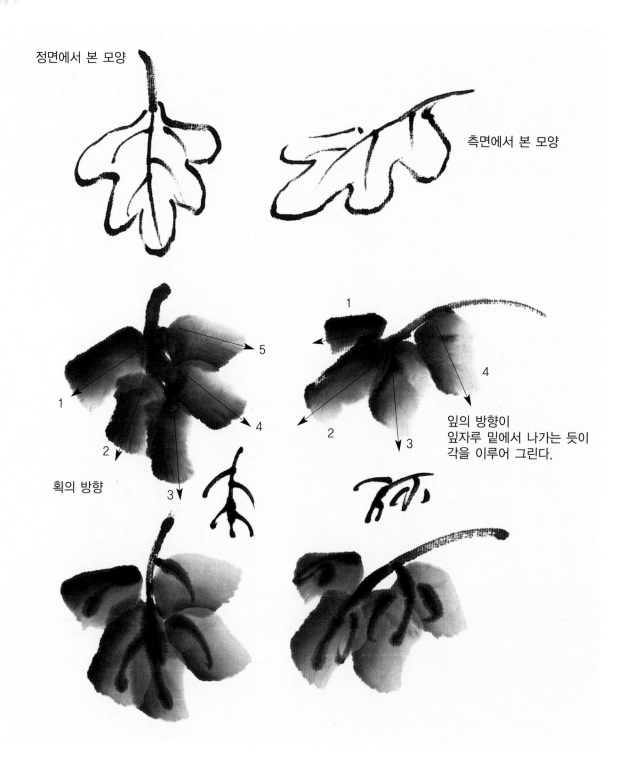

획의 방향

5
1
2
3
4

1
2
3
4

잎의 방향이
잎자루 밑에서 나가는 듯이
각을 이루어 그린다.

※ 측면으로 보고 그린 잎의 획은 5획이 아닌 3 또는 4획으로 그린다.

 잎 그리기(잎의 방향)

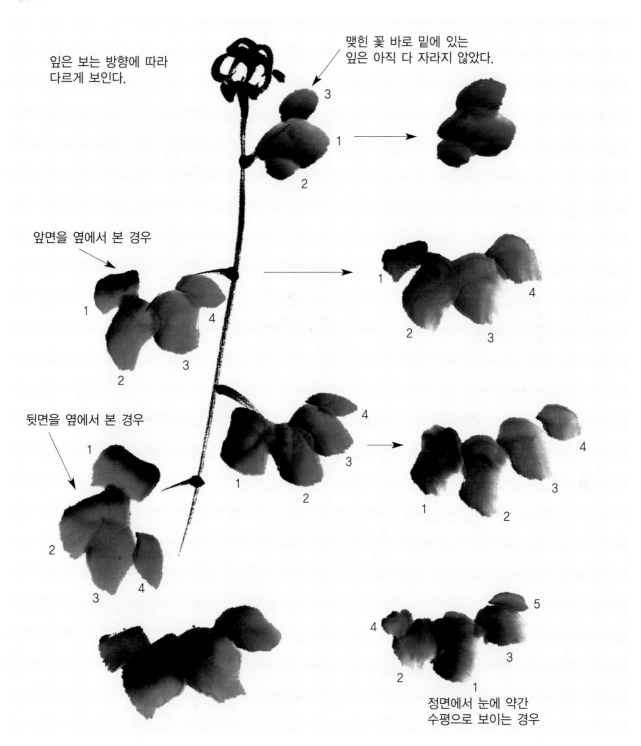

잎은 보는 방향에 따라
다르게 보인다.

맺힌 꽃 바로 밑에 있는
잎은 아직 다 자라지 않았다.

앞면을 옆에서 본 경우

뒷면을 옆에서 본 경우

정면에서 눈에 약간
수평으로 보이는 경우

 # 잎 그리기(어린 잎의 비교)

(꽃의 피는 정도에 따라 잎의 크기도 다른 점에 주의해야 한다)

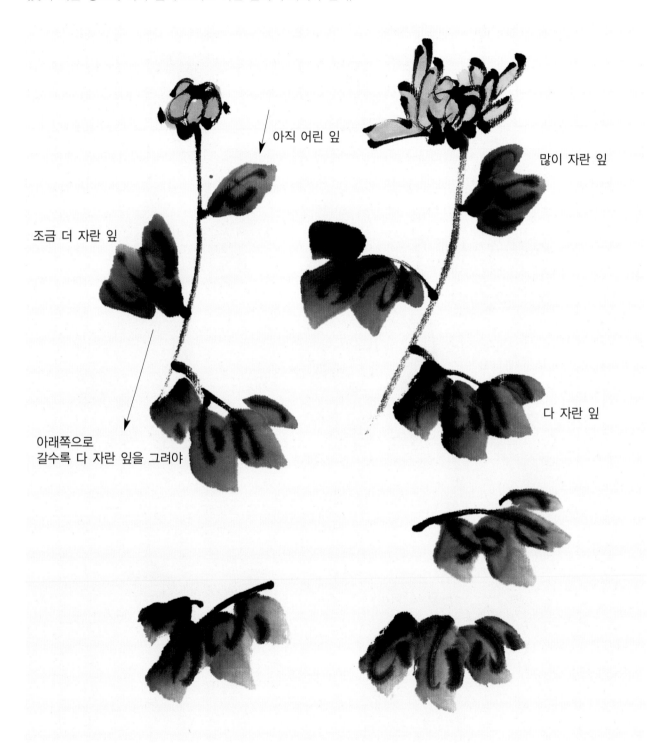

아직 어린 잎

많이 자란 잎

조금 더 자란 잎

다 자란 잎

아래쪽으로
갈수록 다 자란 잎을 그려야

※ 만개하지 않은 꽃의 바로 밑에 있는 잎은 5획으로 표현하지 않는다.
아직 다 자라지 않았으므로 3획 또는 한 획으로 그린다.

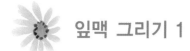 잎맥 그리기 1

잎맥은 강한 느낌을 주도록 입필과 수필 부분에 힘을 주어 그린다.

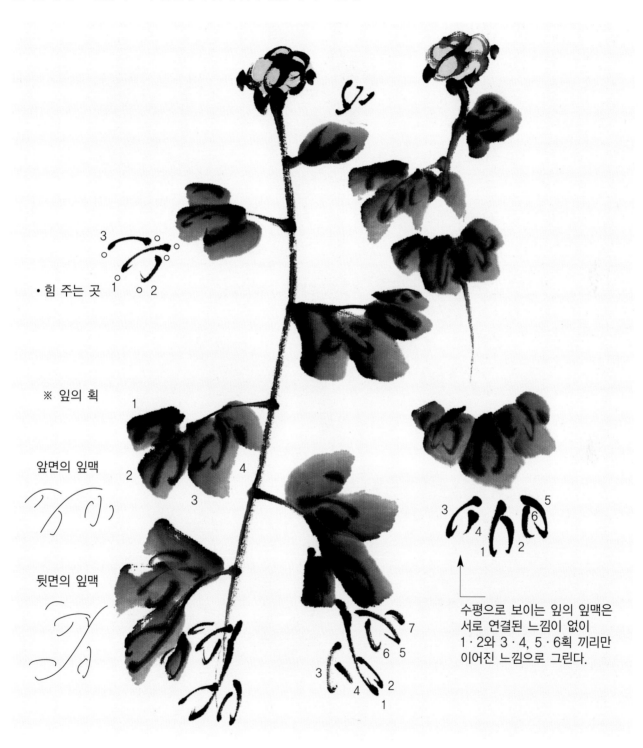

• 힘 주는 곳

※ 잎의 획

앞면의 잎맥

뒷면의 잎맥

수평으로 보이는 잎의 잎맥은
서로 연결된 느낌이 없이
1·2와 3·4, 5·6획 끼리만
이어진 느낌으로 그린다.

※ 잎의 1, 2획은 잎맥을 따로따로 그리나 3, 4획은 합쳐서 하나의 잎맥으로 그리면 좋다.
　　잎맥의 시작은 줄기 → 잎자루 → 잎맥의 순으로 자연스럽게 연결된 듯이 그려야 한다.
※ 앞면이 보이는 잎의 잎맥과 뒷면이 보이는 잎맥이 약간 다르므로 주의해야 한다.

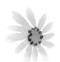

한 줄기에 한 송이의 꽃(1경 1화)을 그리는 경우 꽃과 잎을 크게 그린다.
이런 경우 잎맥은 잎의 갈래마다 따로 그려 주는 것이 좋다.

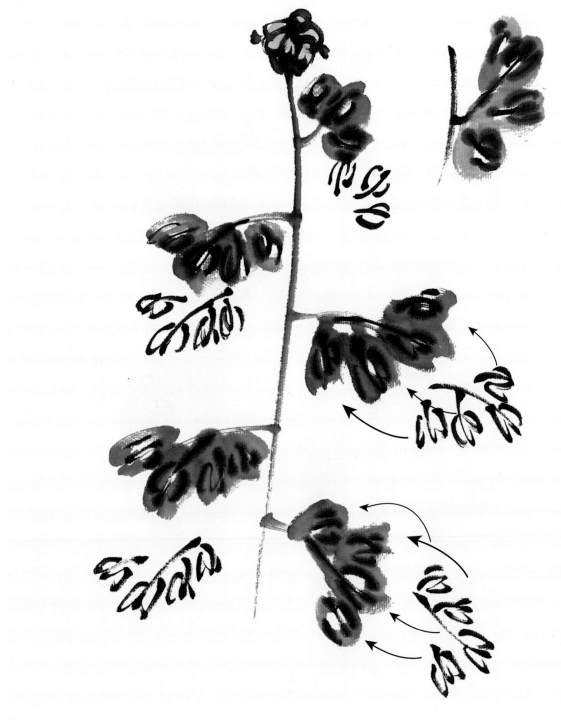

▌ ※ 1경 1화인 경우 이런 표현을 많이 한다. (잎맥을 관찰해 보자.)

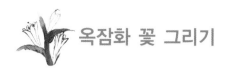

맺혀 있는 꽃 그리기

피기 직전의 꽃 그리기

꽃이 피어 있는 모습 그리기

지기 시작하는 꽃 그리기

 꽃이 피는 차례(꽃차례)

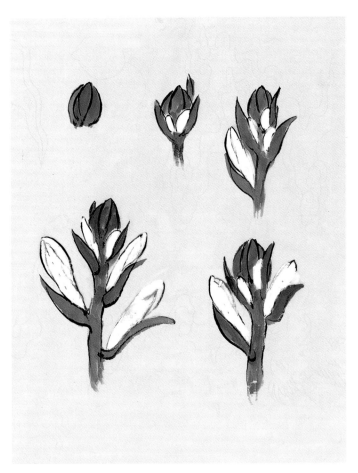

꽃이 맺혀 있는 모습

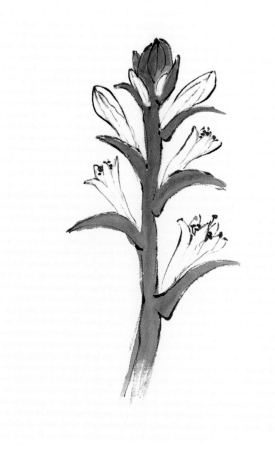

꽃이 피는 모습

 꽃이 피는 순서(꽃차례)

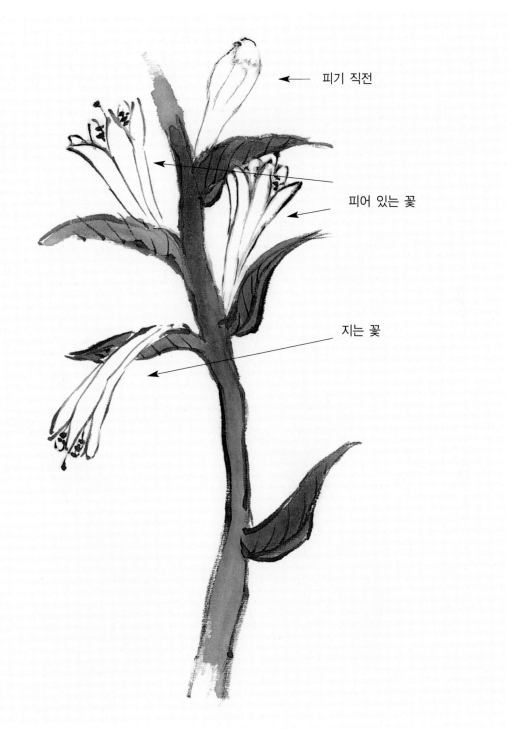

피기 직전

피어 있는 꽃

지는 꽃

※ 옥잠화의 꽃차례는 무한 꽃차례로 밑에서부터 위로 피어간다.

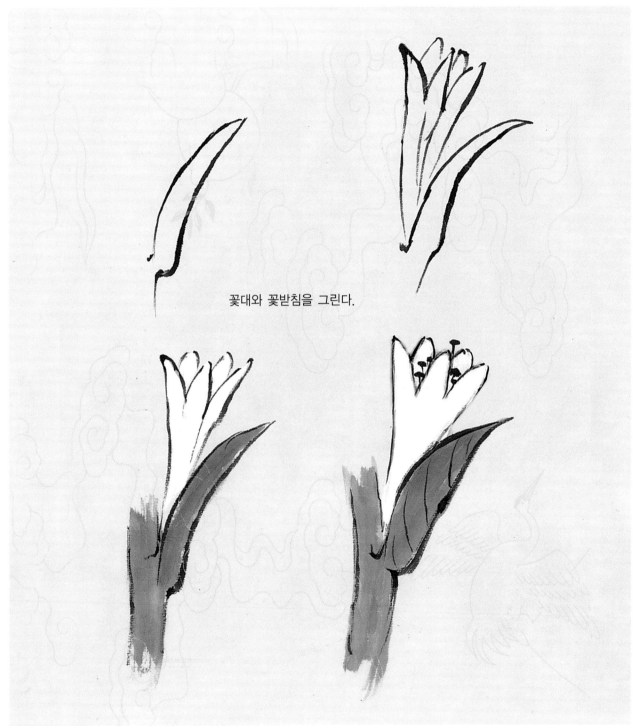

꽃대와 꽃받침을 그린다.

 잎 그리기

잎의 잎맥은 물결 무늬 모양으로 되어 있다.

옆에서 본 잎은 겹쳐져 보인다.

잎의 한쪽에 잎자루가 있다.

 많은 잎 그리기

 옥잠화 그리기

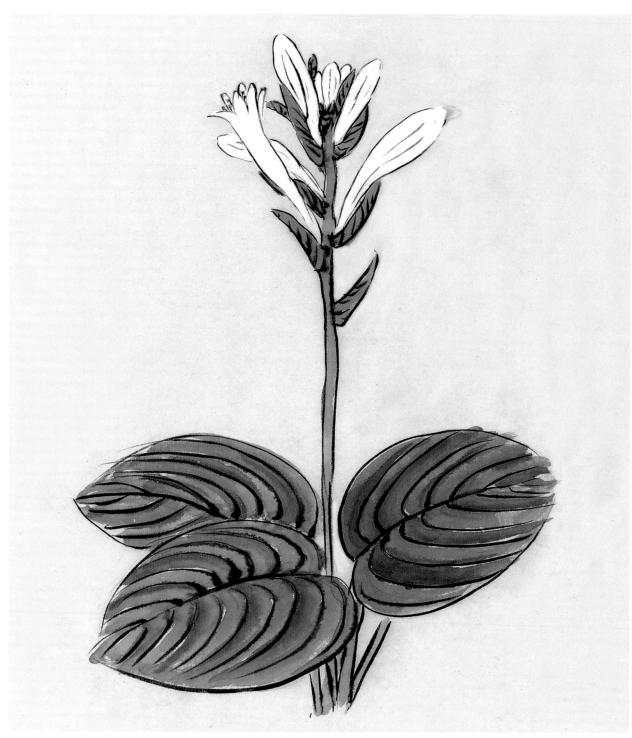

■ ※ 옥잠화의 잎은 땅에 가까이 낮게 있다. 꽃은 꽃대가 높이 올라와 꽃이 핀다.

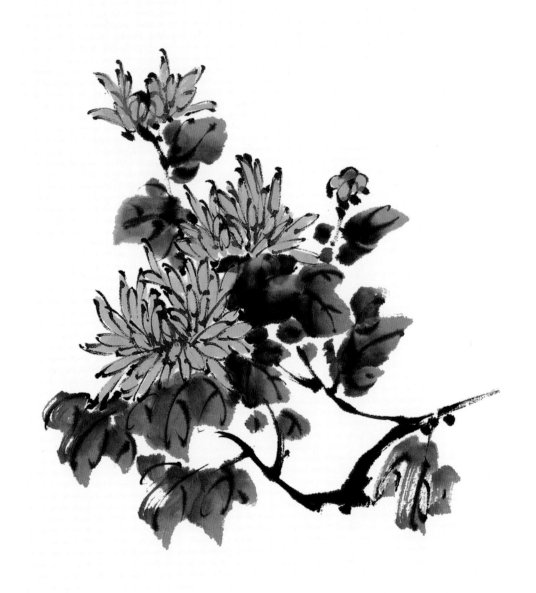

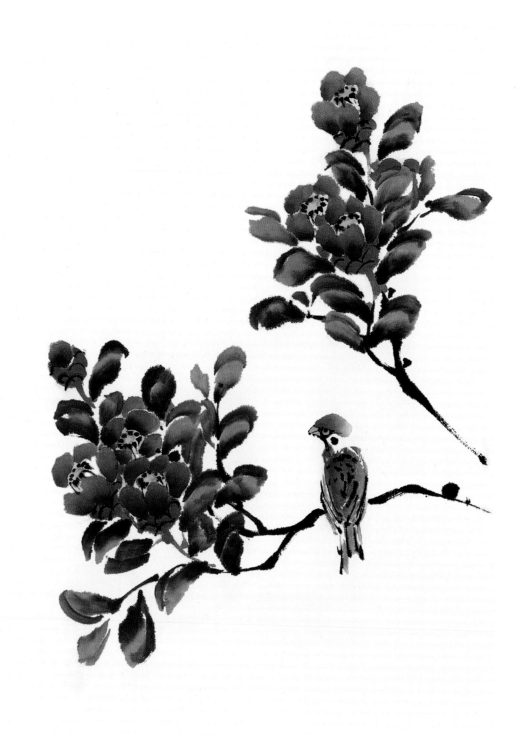

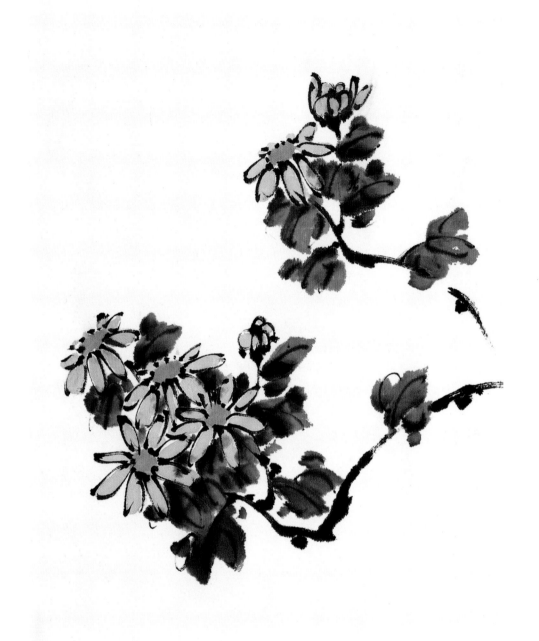

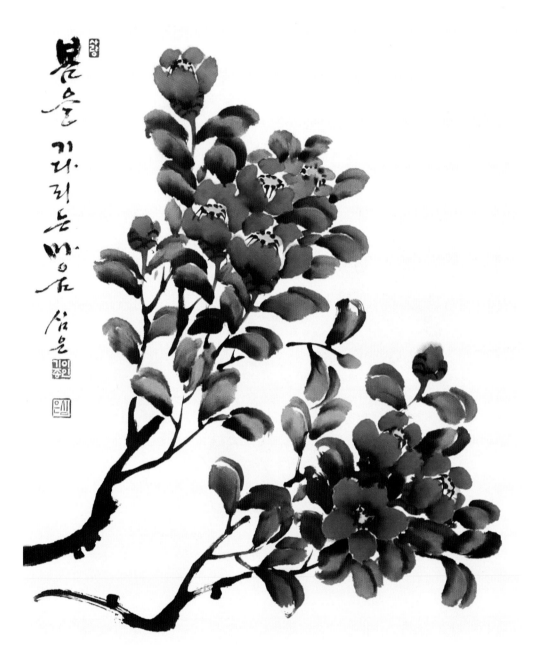

심은 이기종, 봄을 기다리는 마음, 50×70cm

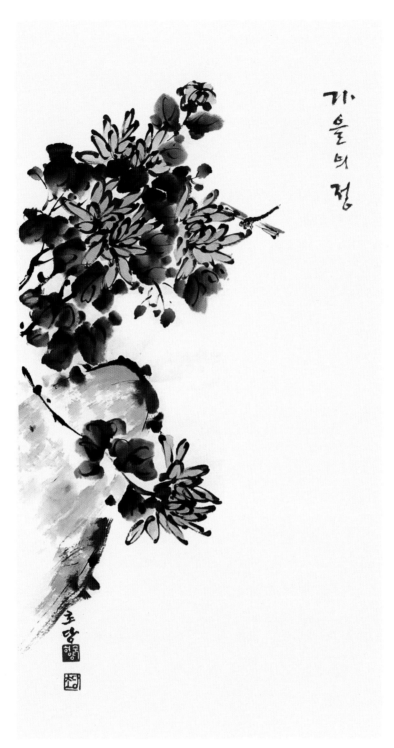

초당 허양숙, 가을의 정, 35×70cm

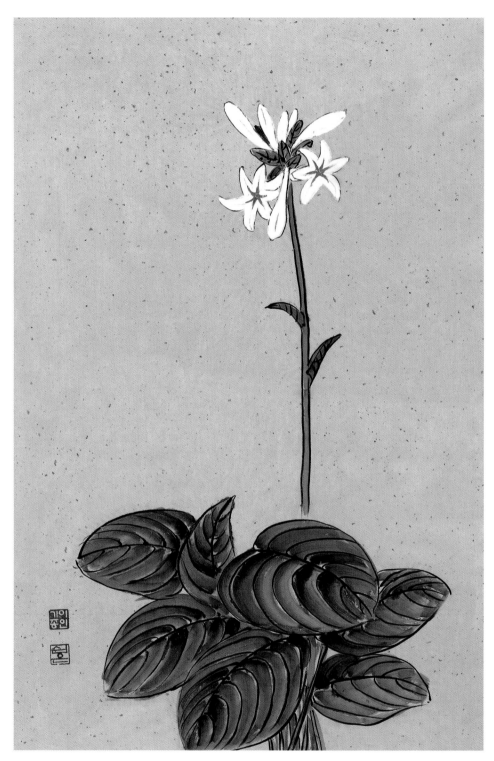

심은 이기종, 옥잠화, 45×70m

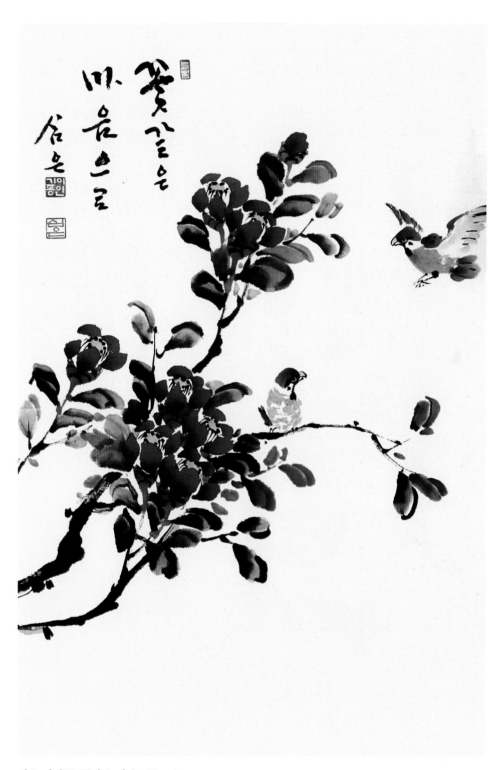

심은 이기종, 꽃같은 마음, 45×70m

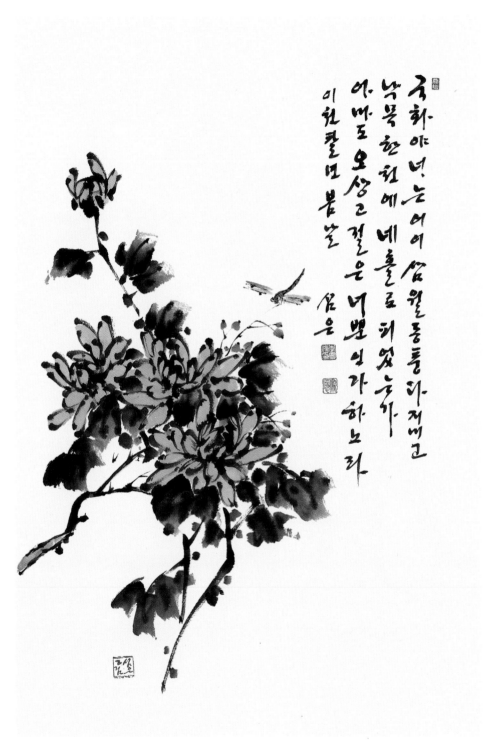

심은 이기종, 오상고절, 45×70cm

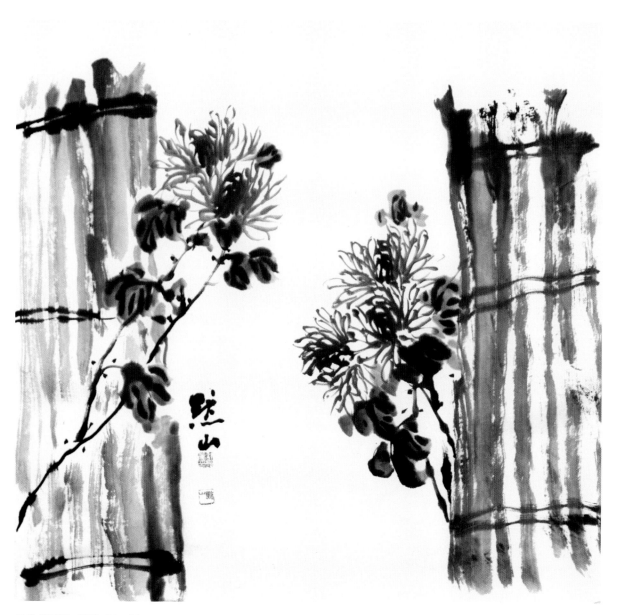

묵산 허장복, 국화, 70×70cm

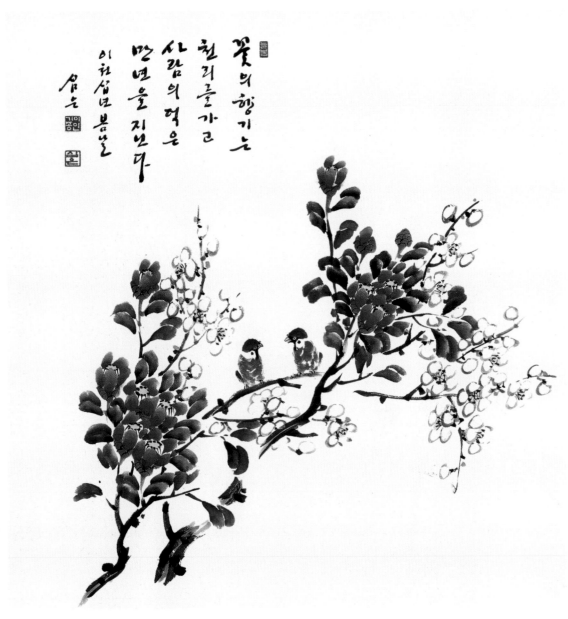

심은 이기종, 꽃의 향기는, 65×65cm

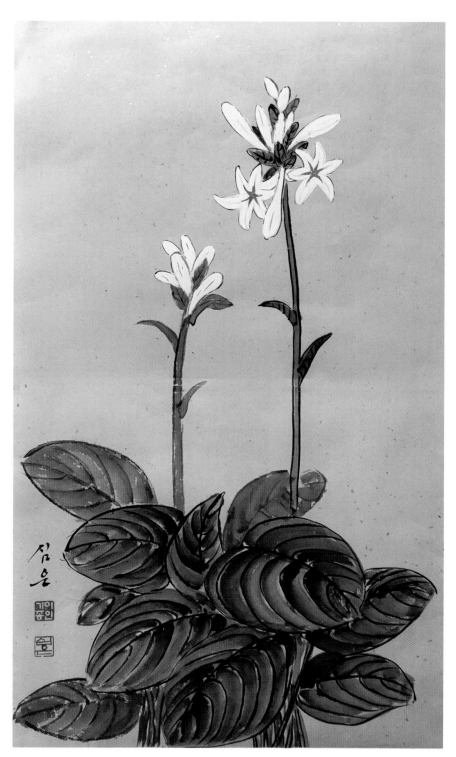

심은 이기종, 옥잠화, 45×70cm

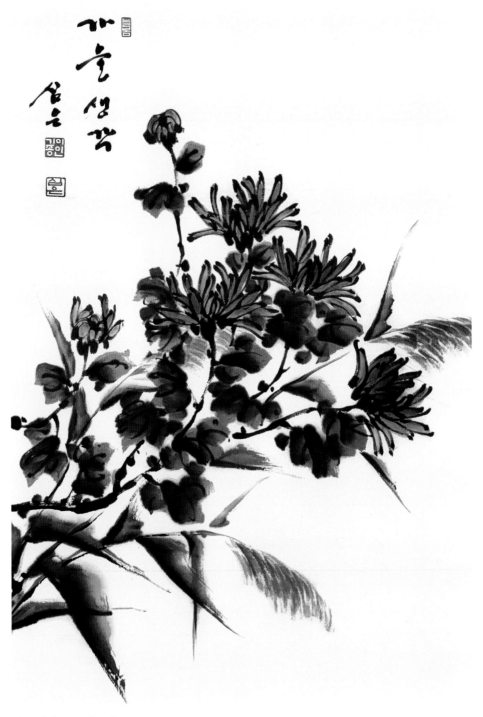

심은 이기종, 오상고절, 45×70cm

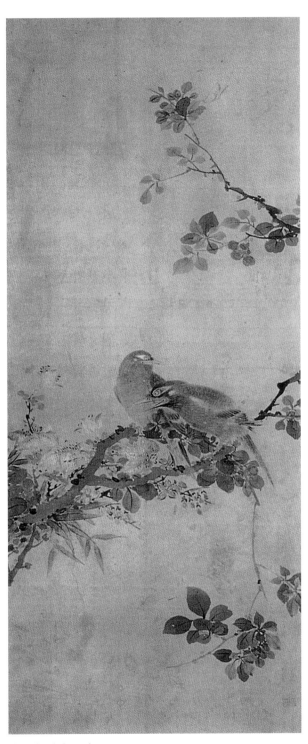

장승업, 새와 동백꽃, 31×74.9cm

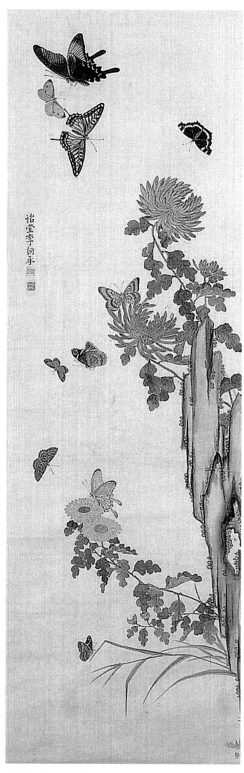

이형승, 추국호접, 33.5×142.3cm

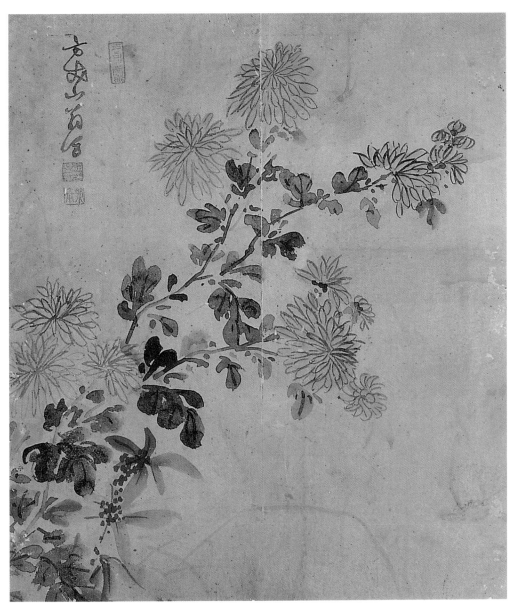

홍진구, 오상고절, 32.6×37.6cm

- 한 떨기 차가운 향기여

- 그대는 홀로 빼어난 외로운 꽃이라

- 그윽한 향기 황금 빛의 국화가 내곁에 있네

- 곱고 그윽한 국화의 차가운 향기

- 서리를 머금고도 그 아름다운 빛 무엇과도 비길 수 없네

- 가을 국화가 맑고 또 향기롭네

- 이슬을 머금고 환하게 웃는 그대 모습 누구와 견줄까

- 그대는 꽃 중에서 은일자로다.

- 울타리의 아름다운 국화

- 추위 속의 국화가 황금빛을 발하니 더욱 볼 만하구나

- 황금빛 국화가 가랑비 속에 피어있구나

- 늦게 향기를 발하고 추위 속에서 푸르른 모습이 대단하구나

- 꿋꿋하게 추위에도 곧은 마음 변치 않는 님이시여

- 외로운 그대 늦은 계절에 고고한 풍치 보는구나

- 작은 정원의 황국이 가을을 향기롭게 하는구나

- 정조 있는 자태 아름다운 그대는 가을 서리 속에 있어도 –

- 국화가 달빛에 아리니 맑고 청순해져 저절로 사악함도 없어지고

- 미천한 풀이지만 곧은 뜻 품으니 그대가 바로 군자와 같도다.

- 천년을 살아온 그대

- 늙을 줄 모르는 당신은…

- 굳은 절개 의연한 모습은 그대만의 상징이려니

- 봄이라고 더 푸르지 않고 겨울이라고 빛 바래지 않는 만고상청하는 당신

- 더위인들 추위인들 홀로 서서 견디고 비바람 된서리도 의연하게

- 바람 앞에 고개 숙일 줄 아는 풀잎은 바람의 향기를 사랑할 뿐 절대 바람에 꺾이지 않는다.

- 햇빛처럼 따뜻하게 물처럼 부드럽게 꽃처럼 아름답게

- 풀잎이 아름다운 이유는 바람에 흔들리기 때문이다. 풀잎이 바람에 흔들리는 것은 바람의 향기를
 알았기 때문이다.

- 그립다는 것은 아직도 네가 내 안에 남아있다는 뜻이다.

- 우정만큼 아름다운 감정은 없다.

- 사랑하게 되면 둘 사이의 거리가 점점 더 가까워지는 것은 두말 할 나위도 없다.

- 꽃의 향기는 천리를 가고 사람의 덕은 만년을 지닌다.

● 마음은 푸른 바다 같아서 능히 만물을 용납하고 인품은 맑고 고운 꽃 같아서 티끌에 물들지 않네

● 흙처럼 진실하게 꽃처럼 아름답게 흔들리지 않고 피는 꽃이 어디 있으랴

● 마음이 향기로운 사람이라야 꽃을 사랑할 수 있는 복을 누리는 것이다.

● 사람이 아름다운 꽃을 사랑하는 것은 풍류의 하나다.

● 오래 오래 꽃을 바라보면 꽃마음이 됩니다.

● 소리 없이 피어나 먼데까지 향기를 날리는 한 송이 꽃처럼 나도 만나는 이들에게 기쁨의 향기 전하는 꽃마음 고운 마음으로 하루하루를 살고 싶습니다.

● 사랑이 좋다고 따라가 보니까 그 사랑 속에는 행복이 있어요

● 나에게 주어진 하루하루를 참으로 소중히 살고 싶다.

● 조용하게 행복하게 감사하면서 누가 알아주지 않아도 때가 되면 다소곳이 피어나는 한송이 꽃처럼 살고 싶다.

● 아름답다고 말하는 동안 나도 잠시 아름다운 사람이 되어 마음 한자락 환해지고

● 幽人 (유인) : 은자　　　　● 黃華 (황화) : 황금 꽃

● 黃菊 (황국) : 누런 국화　　● 幽姿 (유자) : 그윽한 자태

● 白雪英 (백설영) : 흰 눈과 같은 꽃　● 晚節香 (만절향) : 늦은 계절의 향기

● 散幽馥 (산유복) : 그윽한 향기를 뿌리네

● 佳色 (가색) : 아름다운 빛. 국화의 다른 이름

● 一朵寒香 (일타한향) : 한 떨기 차가운 향기여

● 獨秀孤芳 (독수고방) : 홀로 빼어난 외로운 꽃

● 幽色在野 (유색재야) : 그윽한 빛깔의 국화가 들에 있네

● 幽艷冷香 (유염냉향) : 곱고 그윽한 국화의 차가운 향기

● 佳色含想 (가색함상) : 아름다운 빛 서리를 머금었네

● 秋菊淸且香 (추국청차향) : 가을 국화 맑고 또 향기롭네

● 含露菊花垂 (함로국화수) : 이슬 머금고 국화 피었네

● 花之隱逸者 (화지은일자) : 꽃 중에서 은일자로다

● 東籬佳菊 (동리가국) : 동쪽 울타리의 아름다운 국화

● 細雨菊花天 (세우국화천) : 가랑비 내리니 국화 필 계절이구나

● 寒花發黃彩 (한화발황채) : 추위 속의 국화가 황금빛을 발함

● 黃花細雨中 (황화세우중) : 황금빛 국화가 가랑비 속에 피어 있음

● 晚香寒翠 (만향한취) : 늦게 향기를 발하고 추위 속에서 푸르름

● 貞心能守歲寒盟 (정심능수세한맹) : 꿋꿋하게 추위에도 곧은 마음 변치 않네

화제 (畫題)

- 數點黃花冷淡花 (수점황화냉담화) : 몇 점 국화 차갑고 맑은 가을 꽃이로다
- 孤芳晚節見高風 (고방만절견고풍) : 외로운 꽃 늦은 계절에 고고한 풍치 보도다
- 東籬菊蕊吐幽香 (동리국예토유향) : 동쪽 울의 국화꽃 그윽한 향을 토해낸다
- 小園黃菊九秋香 (소원황국구추향) : 작은 정원의 황국이 가을날 향기롭네
- 東籬菊艶耐新霜 (동리국염내신상) : 동쪽 울타리의 국화 곱고 새 서리를 견디네
- 貞姿佳菊秋霜裏 (정자가국주상리) : 정조 있는 자태 아름다운 국화 가을 서리 속에 있네
- 菊花渾被月 (국화혼피월)　淸純自無邪 (청순자무사)

 국화가 달빛에 어리니 맑고 청순해지니 저절로 사악함도 없네
- 微草幽貞趣 (미초유정취)　正猶君子人 (정유군자인)

 미천한 풀이지만 곧은 뜻 품으니 이는 바로 군자와 같도다
- 凌霜留晚節 (능상유만절)　殿歲奪春華 (전세탈춘화)

 늦은 계절에 남아 서리 이겨내고 세모에도 봄과 같이 꽃이 피네
- 淸霜下籬落 (청상하리락)　佳色散花枝 (가색산화지)

 맑은 서리 울타리에 떨어지니 아름다운 빛은 꽃가지에 흩어지네
- 質傲淸霜色 (질오청상색)　香含秋露花 (향함추로화)

 바탕은 맑은 서리 빛 이기고 향기는 가을 이슬 꽃 머금었네
- 黃花香淡秋色老 (황화향담추색로)　落葉聲多夜氣淸 (낙엽성다야기청)

 국화 향기 맑아서 가을 빛 익어가고 낙엽 소리 맑으니 밤 기운 맑도다
- 花中隱逸知人意 (화중은일지인의)　歲晚心期詎有涯 (세만심기거유애)

 은일(隱逸)에 비유되는 꽃인데 사람의 뜻을 알아 해 늦도록 먹은 마음 어찌 끝이 있으리오
- 幽香正色傲繁霜 (유향정색오번상)　節操可裁君子堂 (절조가재군자당)

 그윽한 향기 순수한 빛 서리마저 업신여기고 굳은 절조라 가히 군자의 집에 심을 만하네
- 芳姿獨粲霜淸後 (방자독찬상청후)　靜艶增妍露冷初 (정염증연로랭초)

 서리 맑은 뒤에는 아름다운 자태 홀로 빛나고 이슬 처음 차가운데 은은한 멋 더욱 고와라
- 黃花有意凌寒色 (황화유의릉한색)　紫菊無心逞艶姿 (자국무심령염자)

 노란 국화 뜻 있어 찬 기운 견뎌내고 자색 국화 무심히 요염한 자태 드러낸다
- 黃中雖正色 (황중수정색)　潔白見芳心 (결백견방심)

 折得無人把 (절득무인파)　何如晚徑深 (하여만경심)

 황색이 비록 정색이나 맑고 흰 것에도 꽃다움이 보이네

 아무도 꺾어 들지 않으니 늦은 길 깊어 감을 어이할까

- 雪中花葉翠交紅 (설중화엽취교홍) : 눈속에서 꽃잎 푸르고 붉게 어울리네
- 葩鮮肯借醉潮紅 (파선긍차취조홍) : 맑고 고운 꽃잎은 붉은 취기 벌렸네
- 雪裏冬靑樹 (설리동청수) : 눈 속에 겨울날 푸른 나무

 寒花爛熳開 (한화난만개) : 찬 꽃 흐드러지게 피었네
- 嚴風己積紅猶綻 (엄풍기적홍유탄)　毒雪交麾翠且重 (독설교휘취차중)

 엄한 바람 몰아쳐도 붉은 꽃 오히려 터뜨리고

 독한 눈 휘날려도 푸른 잎 또 겹치네
- 畜生如早識 (축생여조식)　紅錦未應栽 (홍금미응재)

 만약 축생의 도를 일찍 알았다면 붉은 꽃 응당 심지 않았으리
- 高潔梅兄行 (고결매형행)　嬋娟或過哉 (선연혹과재)

 고상하고 순결함은 매화의 위치이고 곱고 예쁜 것은 혹시 뛰어나도다
- 此花多我國 (차화다아국)　宜是號蓬萊 (의시호봉래)

 이 꽃 우리나라에 많은데 응당 봉래라고 불러야 하리라
- 藤作藩籬樹作門 (등작번리수작문) : 등나무 엉켜 울 이루고 나무 절로 사립문 되었네
- 正坐纏身藤蔓在 (정좌전신등만재) : 정좌한 몸을 두른 등나무 넝쿨 있네
- 裁霞綴綺光相亂 (재하철기광상란)　剪雨縈烟態轉深 (전우영연태전심)

 노을 같은 비단 깁 빛이 서로 어지럽고 비치고 연기 얽혀 자태 더욱 변해간다.
- 藤蘿幽樹覆端巖 (등라유수복단암)　巖下淸泉九夏寒 (암하청천구하한)

 등나무 덩굴이 바위에 무성하고, 바위 아래 맑은 샘물 여름 동안 시원해라
- 花含明珠滴香露 (화함명주적향로)　葉張翠盡搖春風 (엽장취진요춘풍)

 꽃은 밝은 구슬 머금어 향기로운 이슬 적시고 잎은 펼치니 푸른 우산 봄바람에 흔들리네
- 年植藤花大可團 (연식등화대가단)　暮春小圃亦芳菲 (모춘소포역방비)

 해마다 등나무 심어 큰 무리 이루니, 늦은 봄은 작은 채마밭 또 아름답네
- 貞心不爲雪霜渝 (정심불위설상투)　老幹崢嶸歲月脩 (노간쟁영세월수)

 곧은 마음 눈서리와도 바뀌지 않고, 늙은 가지 솟아올라 세월을 보내네
- 正坐纏身藤蔓在 (정좌전신등만재)　枯榮不免有春秋 (고영불면유춘추)

 정좌한 몸에 둘러 등나무 넝쿨 있는데, 봄 가을 있어 피고 지는 신세로다

초보자를 위한 이기종의
화조화 길잡이
Ⅴ. 동백, 국화, 옥잠화

2023年 3月 1日 초판 발행

저　자　심은 이 기 종
　　　　경기도 수원시 권선구 세권로 304번길 44, 304호(삼성프라자 3층) 심은화실
　　　　031-225-4261 / 010-6337-2033

발행처　🍃 ㈜이화문화출판사
등록번호　제300-2015-92호
주　소　(우)03163 서울시 종로구 인사동길 12 (대일빌딩 3층 310호)
전　화　02-732-7091~3 (주문 문의)
F A X　02-725-5153
홈페이지　www.makebook.net

ⓒ Lee Ki-Jong, 2023

ISBN　979-11-5547-546-1

정가 15,000원